畫 與 道

陳青楓　著

感謝麥錦超先生扉頁題字

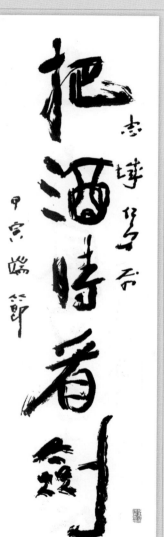

把酒時看劍

焚香夜讀書

斗添艇檻芥心事

名山風月自千心

潭渕伯の
考楓道兄正

戊寅清和選堂

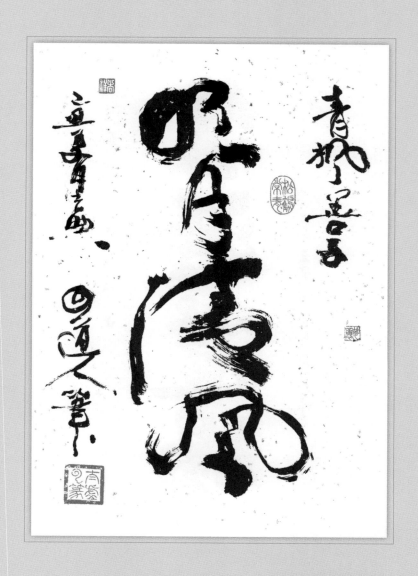

呂祖降筆賜教

生活道場

致誠先生 雅正

上海玉佛禪寺住持真禪

真禪法師賜教

目錄

中篇　生活道場

下篇　「文人畫」探索

附錄

後記

序

畫中有文，文中有畫
—— 文畫通禪

陳萬雄

（博士／饒宗頤文化館名譽館長）

　　志城兄是一位作家，一生筆耕不輟。中年開始習畫，也有半生人的日子了。退休以後，心無旁鶩，專心致志，弄筆濡墨，文畫雙攜，得文采之風流。

　　我讀志城兄的文章幾十年，一直很喜歡。即使早年為稻粱謀，在報章方塊上寫娛樂界人事，總有他自己的意見，別出話題；擬題、結文、用句，流暢跳脫，入俗而不流俗，幽默嬉笑而不刻薄，明白而不浮淺。無處不見他以「文章千秋事」的用心和覃思。隨後學殖增長，閱世日深，涉獵愈廣，文章更為可觀，而且勤於著述。作家之名，自當之無愧，是一種文人作家。

　　志城兄的畫作，是文人畫。何謂「文人畫」？古今討論者甚夥，志城兄自己也有說法。我是外行人，不宜置喙，也不敢置喙。純出於自己的理解，「文人畫」者，是在物象真實的基礎上，加入自己的想像構思的藝術創作。不在乎一丘一壑、一筆一畫的如實描畫，而旨在表達一種筆墨的情趣，人生境界體悟的追求。明代大畫家倪瓚說，他的畫竹「是寫胸中的逸氣」。近人啟功先生說「其不意在真實，而是表現一種情趣、境界」；又說「志在筆墨，而不是志在物象」，都說到了文人畫的內涵。當然，文人畫作品藝術的高

低，全在於筆墨的素養與境界瞭悟的高低。

以「詩中有畫，畫中有詩」而享譽的中唐詩人王維，讀他的詩，恍如置身畫景，這或與王維精於繪畫有關。他的詩意，恬淡空靈，是他的境界；王維字「摩詰」，不難理解他的詩的境界，富於禪意了。「深林人不知，明月來相照」（《竹裏館》）、「明月松間照，清泉石上流」（《山居秋暝》）等作品的畫景和意境，都是大家熟悉的。志城兄的畫和文，似步武王維了。

近年，志城兄闢蹊徑，以畫配文，以文說畫。在志城兄的結集中，就有不少這些樣的作品。志城兄題其結集，名為《畫與道》，明顯有他的用意存焉。強調他畫中有「道」，也在闡明「道」與畫的關係。就我個人讀志城兄結集所得，畫作也好，文章也好，都表述了他的人世體悟，這種體悟，就是他的「道」；而他的「道」的宏旨所在，是他禮佛通禪的「道」。

以畫入道，以道解畫

李家駒

（博士／香港出版總會會長）

　　志城老師告知，正在編寫他人生中一本重要著作，是關於他對書畫與人生的總結，囑我寫序。志城老師是資深傳媒人，後曾任職出版界，是我前輩，又是書畫大師，沉浸佛學，知識淵博。個人才疏學淺，何能為序。他多番邀請，只能勉力為之，除是盛情難卻外，我是想借寫序的機會，先拜讀他大作為快，分享一些個人讀後觀感，與讀者交流請益，也聊向志城老師示敬、祝賀。

　　《畫與道》的封面設計將「畫」與「道」二字平行地突出，我認為正是本書精髓所在：以畫入道，以道解畫，以畫與道展示作者對人生與藝術的看法。志城老師長期精研書畫與中國藝術，深有體會，開宗明義地指出，無論是文人畫，抑或任何一門中國藝術，均是人品第一、學問第二，而非一般人追捧的題字、蓋章、落款等所謂「模式」。文人畫與中國藝術的「前世今生」，在於要傳承其中的「精神境界」。至於甚麼是他心中的「精神境界」，他分別在三篇：「畫道一禪」、「生活道場」和「『文人畫』探索」，娓娓道來，抒發他的人生觀、藝術觀、歷史觀、文化觀，以至政治觀等。志城老師的人生閱歷豐富，讀書廣博，才思敏銳，下筆題材包括藝術、歷史、文化、文學、佛學等，均信手拈來，表現了作者通達圓融的

境界。他在書中談及很多關於人生與藝術的概念，如淡、虛、實、孤獨、自在、漸悟、頓悟，既入世又出世，意簡言賅，啟發性強，令人如沐春風。

　　我未問他寫作的詳細過程及鋪排，不確定他編寫經營此書時，是首先擬選畫作，或是先定內容主題。再想，這點其實不太重要，無論是哪一做法，本書已是「文／道」與「畫」充分契合，達致相互結合，相互引證，相互發微的作用。無論讀者想要探索與思考人生議題，抑或想要多增進文人畫或中國藝術的認識，我相信均能在本書擷取所需，有所得益。

　　志城老師說，寫文、寫畫是他一生興趣所在。我認為在興趣之外，是他長久的一份執着與堅持 —— 對人生感知、文化和藝術的傳承使命，否則不會十多年不輟。《畫與道》是小題大作，言之有物，是志城老師的沉澱之作。我很榮幸能先讀為快，更樂意向讀者推薦。

自序
「文人畫」的前世今生

（當校閱本書時，發覺〈「文人畫」的前世今生〉一文，所談論的其實就是本人對國畫的一貫看法，也不僅是「文人畫」。而寫作本書的目的，也正是希望把自己這些畫論觀點展示開來，與大家一起切磋研究的。故，把此文抽調出來作為序。）

<div align="right">陳青楓</div>

——「文人畫」的前世今生！

寫下這樣的題目，可會引起一些人茫然地問：「你說前世？即是文人畫已死，而『今生』是指死灰復燃嗎？」

「文人畫已死！」這在百年前已有論者如是說。讓我們翻開歷史看看，中唐以後，發展到宋、元，文人畫就好像我們調校攝影機的鏡頭焦點，影像慢慢地從模糊變得清晰；到了明代，攀上高峰，看黃公望的畫，看倪雲林的畫，「文人畫」三字教人蕭然起敬。有些詞語是經常被引用的，如「物極必反」、「盛極必衰」。文人畫發展到明末清初，便慢慢地應了這些話了。為甚麼會這樣？其實，萬物於世不都是這麼一個發展規律嗎？如果我們沒有在發展過程上按實際運作而加以改良調整，如果不像石濤所說的「筆墨當隨時代」，則衰敗下來是必然之事。

在佛教（或其他宗教），都是這樣。

文人畫之被說「已死」，相信都有一個共識，那是因為看到陳

陳相因、不思進取，難怪後來陳獨秀、徐悲鴻兩位社會名人都強調國畫要「全盤西化」。（這當然是很值得商榷的一句「氣話」。）這話語也不僅是面對文人畫而言，而是衝着整個國畫界說的。可見得，當時國畫圈裏那種衰敗與衰落，是何等嚴重。

儘管如此，文人畫以至國畫界的整體，其傳統根基的深厚實在不是隨便可以動搖的。一如，一座高樓大廈，若它的根基堅固深厚，則無論你的「樓面」建得如何不濟，其牢不可破的基礎還是存在的。

文人畫如是，國畫的整體狀況亦如是。所以，與其說「文人畫已死」，倒不如讓我們重新檢視一下文人畫的發展路向。

我個人以為，文人畫有着先天性的優良個性，特別是在人生哲理及人格的舒展上，都有着不可替代的優越。百年前的著名美學家陳師曾，有一篇文章：〈文人畫的價值〉，不僅是對文人畫而言，實在可以說是對整個國畫界發出的呼籲之聲。呼籲甚麼呢？就是該文最後一組話——

> 文人畫的要素，第一人品，第二學問，第三才情，第四思想。具此四者，乃能完善。蓋藝術之為物，以人感人，以精神相應者也！

中國畫，本就是以哲理為本。因此，「人品第一，學問第二……」這些要素又豈止是指「文人畫」？所有國畫藝術均是以此作為準則，我們甚至可以認為：所有的中國藝術都是這樣一個取向，包括文學、舞蹈、音樂，甚至是宗教範圍內的藝術，都是這樣。

文人畫既然具有這樣優良品質，又怎會有所謂「已死」？「已死的」，祇是那些導致文人畫（包括其他國畫）衰敗的病症。將之

除去，去蕪存菁後，文人畫便會再度興旺起來。

這是「文人畫」的前世今生。

文人畫的今生精神，更是國畫的主導世界。

至於促使「今生」所具備的內容如何，這就是今天我們要面對的切實探討。

（我在這裏提出一個「今生文人畫」的探討——我們欣賞文人畫的，主要是它畫作內容的精神境界，而不是題字、蓋章、落款等文人士大夫的處理模式。這些「模式」不是必要的存在，我們應該集中在畫境的表達上。即是說，以文人畫的精神作為「今生文人畫」的發展取向。這也是整個國畫界的精神所在。你還以臨前人、臨老師的畫稿為滿足嗎？）

向抱石大師致敬

傅抱石先生的畫作，雖以古典人物及山水為主，但他的筆墨及畫面結構，都充滿新意。這正是今天文人畫所需要的再生精神。

筆者寫本圖，是向我的作畫「精神老師」——抱石大師致敬！

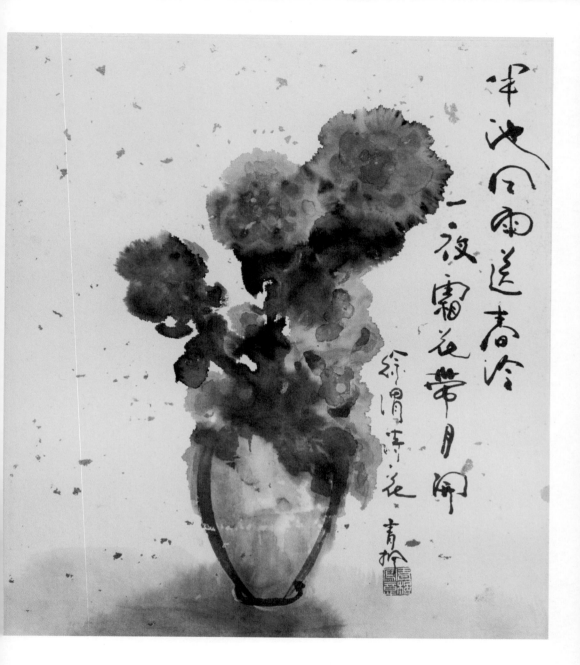

半池風雨送春泠
一夜霜花帶月開
徐渭詩·花·青藤

向徐渭大師致敬

上篇　畫道一禪

隨緣若水
——老子與孔子的對話

　　「聖人」孔子，被稱為「萬世師表」，他的仁義道德，確是我們做人處世的典範。孔子胸懷大志，帶領一眾弟子尋找「明主」，他的周遊列國，可不是環遊世界，而是希望能遇上一位真正有眼光、有能力的君主接納他，從而實現自己的仁義理念。

　　可是，孔子處處碰壁，甚至被視為「形如喪家之犬」，可見他當時是何等困頓。孔聖人一腔熱忱得不到認可，十四年下來不得不打退堂鼓了，最後以授徒作其晚年志業。

　　這是不幸的懷才不遇嗎？

　　有些道理可不會隨着時光的流逝而有所不同的，無論是孔子所處的春秋戰國年代，還是二千多年後的今天，都是同一道理。

　　孔先生當年求的不是「一官半職」，他要求的職位是「宰相級」的，是一國之君的左右手，是希望協助人家把國家治好。換過現代來說，他是攜着一份「自薦書」去敲跨國公司大企業之門，要求做總裁。

　　請想想，這是不是「天真」了些？

　　孔子名氣大，對一些國君而言，他的找上門無疑是給自己面子，當然是無任歡迎。但一說到「任職」，可又是另一回事。這裏

最少出現兩個問題：一、怕你功高蓋主，他日會不會對自己取而代之？二、你即使是「君子坦蕩蕩」，祇想全心全意協助他治理國家，使得人民安居樂業、國家繁榮富強，可問題也來了，——舉國上下都視你為「救世主」，那他作為君主的顏面何在？

還有一個無法解開的「死結」：

你，——孔先生，不但自己做了「治國大國手」，還有一班弟子跟隨着的。換過現代「辦公室政治」的話來說，即是帶來自己一個「班底」。試問，原有的高層，特別是原有的一班「老臣子」，會讓你插手嗎？肯定會千方百計阻撓你的進入。事實上，當年孔子的處處碰壁，遇到的情形就是這樣。

也好，他的治國策雖然得不到諸侯國的國君接納，但他這些仁義道德都是非常有益人心的處世之道，於是成就了他的偉業——他不屬於一個時代的，他是萬世師表。

歷史故事說，孔聖人四度拜訪了老子，有的則說兩人祇在黃河之畔會見了一次。無論多少次，兩人會過面則是肯定的。（老子大約出生於公元前 571 年，孔子出生於公元前 551 年，老子比孔子年長廿載。）

老子的一節話，就是直接地指出孔子的問題所在——

> 當今之世，聰明而深察者，其所以遇難而幾至於死，在於好議人之非也；善辯而通達者，其所以招禍而屢至於身，在於好揚人之惡也。為人之子（子，喻晚輩），勿以己為高；為人之臣（臣，喻下屬），勿以己為上，望汝切記！

這則話不就很清楚明白了嗎？

「道」之宗旨，是順其自然，所以老子也對孔子說：仁義，當然很好，但也得為對方着想。天地萬物，表面上各有不同，其本質

都是一樣的。故「欲觀大道，須先遊心於物之初！」即是我們得把自己的心思放在物的本質上。這在佛家來說便是「去執」，去掉自己心中的執着。我們常説的一句話：「為他人着想！」道理也是這樣吧？

《道德經》裏説的「上善若水」，那一番話正是老子在黄河之畔為孔子説的。

我個人認為，水，可以説是儒、道、釋三者的「共性」。

水對人類的無私貢獻太大了，我們的生活都離不開水，因此，水便是人間的「仁義」。

水，隨緣而活，順勢而流，不就是道的「無為」嗎？它不僅與世無爭，它還「獨處於下」、「獨處於穢」，以自身的本能本性去洗滌污物，這不就是佛家提倡的忍辱修行麼！

（水，是天下無敵的，正因為它不樹敵。一如惠能説：「本來無一物，何處惹塵埃！」）

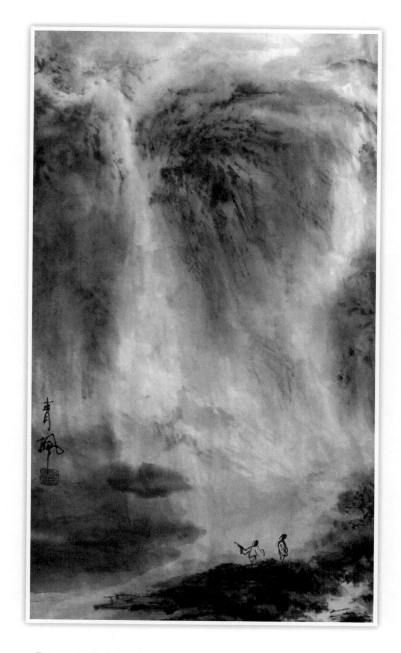

「水善利萬物而不爭！」

　水便是人間的「仁義」，讓我們隨緣若水。

虛實相生

我曾經寫過這樣一句話——

「所有藝術的美感，都緣於陰陽對比！」

這裏「陰陽」兩字，是一個概括性說法，稱之為「乾坤」亦可，實質上指的就是對比，天與地、日與夜、太陽對月亮、男人對女人、大人對小孩、山對水……這些都是物事現象的對比，倘若我們從理念上說，則不妨用「虛實」兩字代之，特別是當我們談論到藝術的時候，用虛與實來比說也許更容易理解問題的所在。

幾千年下來，「國畫」之道從一開始便突出一個虛與實的問題，這不是指材料與工具，說的是表現方法。

「虛實」兩者，僅從對比說還是不夠的，而且，倘若就這樣「半斤八兩」地分對起來，恐怕更容易出現平淡、刻板，因此，我們在看虛實之時，必須採用「相生」兩字。「相生」是甚麼呢？即是互相影響，利用彼方的優點與優勢，以補己方之不足。

虛與實的對比，是相對而言，譬如我們說線條與色塊（包括墨色），是虛實對比，但如果我們僅僅拿色塊來說呢？則淺色就是虛，重彩就是實，也可以說冷色調是虛，暖色調是實。同樣地，如果我們拿線條來說，則粗線條，或者重墨，是實；幼線條，或者淡

墨，是虛。再推說開去，則線條無論粗幼，比之「留白」，都是一個實與虛的對比。何者加重或減少，則全看畫面的需要，這是相生。很喜歡近代的一句話語──「矛盾統一」。

「統一」是目的，「矛盾」祇是一個手段過程，而這種對比性的矛盾，因相生的結合營造出一種和諧的統一，這是多麼高超的技巧。

大與小的對比，也是虛實問題。看張大千、傅抱石兩位大師的一些作品吧！大潑彩之下，在某個空白處用線條勾勒幾個人物或房舍，這就是虛實對比──大對小、色塊對線條，以及繁對簡。

我們再移看一下，看吳冠中與潘天壽兩位大師的某些作品──你留意到嗎？畫面正中部分大大地用線條圈寫上一座山或者一塊大石，然後把人物（或動物）以及房舍、樹木等推往上方一個角落去。這是密集與疏簡、大與小，以及虛空與壓迫感的強烈對比，從而產生視覺上（或者心靈感受上）的美感。

不僅是書畫，所有藝術的處理都是這樣，我們看看王維的詩句──

> 人閒桂花落，
>
> 夜靜春山空；
>
> 月出驚山鳥，
>
> 時鳴春澗中。

「人閒」是靜，「桂花落」是動，桂花的落下幾乎是悄然無聲的，但你居然可以看到、感受到，環境是何等的靜呀！心境是何等的閒呀！

「月出驚山鳥」更「得人驚」！月，看上去無論是大與小或陰晴圓缺，都是靜靜的，但它一出現居然把山鳥也驚動起來了，這是

光影的「動」。

王維以動寫靜的文字技巧，我個人以為，歷代的詩人詞客都無法與他相比，包括李白、蘇東坡、辛棄疾。

蘇東坡說王維的詩就是一幅幅感人的畫。這是王維對虛實相生的高明處理。我們也不妨再推前一點、感性一點地看：相對而言，王維的詩是「實」，我們的感受是「虛」。這虛實相生的靈動，可會讓我們對藝術接受有所啟悟？

虛實相生帶給我們的感受，不僅是指藝術而言，它其實是我們人生一種很重要的修行實踐，不僅是個人的品質修行，也同時是我們的處世之道。

宇宙間的一切一切，都運行着虛實相生！萬物也因此而得到重生、平衡、延續以至發展。——我們今天呼籲重視「環保」，正是這樣！我們且來活學活用吧！試看神秀與惠能兩位大師那兩首名偈，不就是虛與實的實質反映嗎？如果把「時時勤拂拭」（實）與「本來無一物」（虛）相生起來學習運用，則其意無窮、其益無窮、其樂無窮。

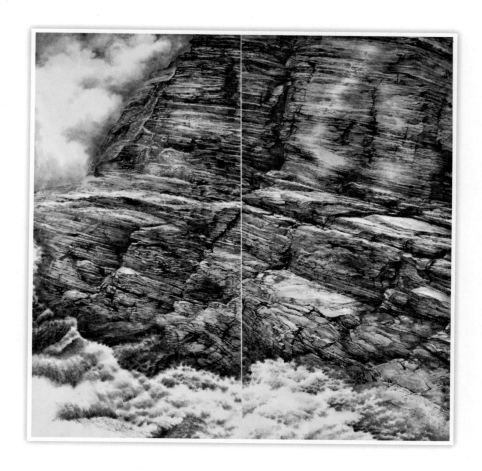

馬達為作品 —— 空飛夏雪

此為馬達為兄於 2011 年繪製的作品，以東坪洲岩石作為主體。從這作品體現出虛實相生 ——

岩石的線條與色彩，是「實」；旁側的雲霧與水浪，是「虛」。再細拆開來看，岩石本身的線條與暗面是「實」，岩石上的光亮面塊是「虛」；岩石這主體的大是「實」，雲水的小是「虛」。

虛與實，不是大小均等便是合適，倘若「平均」，反而容易出現平淡、刻板。虛與實的共處，貴乎「相生」兩字，是取長補短，是矛盾統一。從達為兄這作品可體會到這一點。

畫面結構的 虛實相生

筆者這拙作,在處理上亦是追求虛實相生。天,是虛的,輕淡淡;地,着意地以重墨寫岩石,藉此營造整個畫面結構的虛與實。

畫面右上角寫的柳,用重墨寫幹,然後以輕淡線條寫柳條。這也是虛實相生的處理。

又,那行題字這樣處理,是希望把天與地連結起來。此外,一行垂直的題字,比對「一點」的沙鷗,這也蘊含着虛實相生。

此畫題是借用杜甫詩句:「飄飄何所似?天地一沙鷗!」

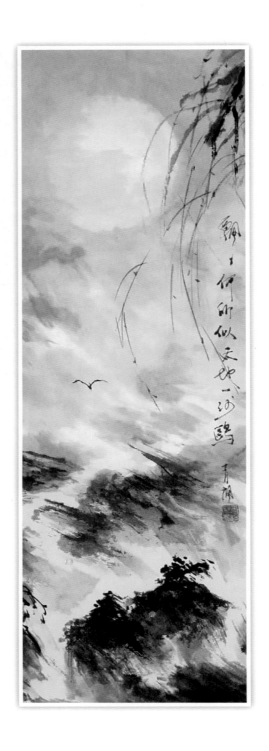

淡而後禪

　　無論是「生活禪」還是「禪畫」、「禪意畫」，一旦談及這個「禪」字，必然地聯繫到淡雅、清靜，或者淨寂等詞語，這些詞語的內容，也就是我們在禪思裏追求的內容。

　　換句話說，如果我們撇開了「淡」、「靜」、「寂」這些內容而去講「禪」，似乎講不出個甚麼道理來吧！

　　日本的花道、茶道，以至劍道，俱強調一個禪字，無論是甚麼流派的花道，其表現出來的禪味都強烈地體會到那簡約、清淡；茶道中的泡茶過程，更不用說了！……在外人看來，那樣像很刻意似的，不過我個人以為，如果你進入那境界中去的話，那不是刻意——那是享受這既靜且淨的修行。我曾經有過這樣的說法——所謂「自古聖賢皆寂寞」，「寂寞」也者，祇不過是別人的看法，是外人以自己的感覺代入當事人的感覺而已，如果你是真正的「聖賢」，你燃點着孤燈在讀書的時候祇會津津有味地樂在其中，何寂寞之有？

　　禪的意境大抵也是這樣。

　　所以，當我們看到人家一種淡然、簡樸的生活，可不要帶着同情的眼光去可憐對方甚麼寂寞、孤清、慘淡，不是這樣的。

一位朋友對我說：「你年前的畫寫得淡，現在好多了，墨色較濃⋯⋯」我聽罷不但沒有沾沾自喜，反而心有戚戚焉！

何也？弊、弊傢伙，「俗」了嗎？不禪了嗎？

在我心目中，淡，是禪畫的根本。

淡，是一種境界。

如果畫作能夠給人一個「淡」的感覺，那就近禪了。

董其昌說：「淡之玄味，必由天骨，非鑽仰之力，澄練之功，所可強入。」

其意即謂：淡是天生的，是一種文化修養，可不是你刻意、苦苦鑽營便可得。

可見，淡，是一種境界，亦即是禪的境界。

淡而後禪。如果不從一個「淡」字去體會，我想這是無法談禪的。文人畫是接近一個禪字，但文人畫不是禪畫（或者禪意畫）的變奏。文人畫在唐崛起，到宋而大行其道，進入元代便趨向一個繁盛之境，這是有歷史意義與時代變遷的因素在，但無論怎樣，文人畫所追求的是一個「靜」字，畫面寧靜、清遠，是悠然見南山的悠然之境，倪雲林山水那不着人跡的「靜」，黃公望那與大自然融為一體的「道法自然」，都可以說是「文人畫」裏一個「至境」，但能不能用上一個「禪」字呢？我看還是差了一點點，欲上層樓以踏入禪境的話，看來雲林子也好，子久大師也好，還是欠缺了一個「淡」字。不淡，無以談禪。

一味的淡就是禪嗎？

當然也不是。當今世代有幾位寫「淡畫」寫出了名堂的畫家，用筆、用色、用墨，俱淡，但如果為淡而淡，淡的背後沒有甚麼實質內涵，這就談不上一個「禪」字。

董其昌言：名心薄而世味淺，這才能達到一個「淡」字，這才

是「淡」的藝術風格。

　　我認為這是很有道理的，強調「名心薄」，是指淡薄名利。淡而後禪，不淡，何禪之有？

▍心空山亦空

一　虛空無盡藏

「能」而後「逸」

　　如果你常閱讀書畫理論，會接觸到「能、妙、神」以及「逸」這四個字。這四個字，是論畫者拿來對畫藝層次高下的看法。

　　一般而言，如果用來評說一位畫得還不錯的畫者，特別是對一些技巧純熟的畫人，多賜以一個「能」字，亦即我們常說的所謂「能手」也。

　　倘若「更上層樓」，在「能」之外讚上一個「妙」字，這便說明這位畫人不但技巧純熟，且有個人風格。如果沒有「個性」，恐怕技巧再「能」，也不外是一個「匠」字。

　　具個人風格的，其作品才稱得上「妙品」。而妙品中的妙品，便是到達一個「神」字。「神」這個字，我沒辦法準確地加以說明，「祇可意會，不可言傳」似的，完全是一種感覺。

　　能夠被認為「神品」者，無疑是等於從「此岸」抵「彼岸」了。「彼岸」是甚麼呢？佛弟子們都曉得。

　　在畫人中，能抵達「神品」這「彼岸」的，真可稱得上「大師」（如八大山人、張大千、齊白石、傅抱石、李可染、潘天壽都是）。

　　但，對「逸」字的看法，可有別於「能、妙、神」的拾級而上。它往往與「文人畫」相提而論。也不妨說，「逸」是從文人畫裏找

依據的。

倪雲林以下的這一句話，經常被引用——「僕之所謂畫者，不過逸筆草草，不求形似，聊以自娛耳。」

此話，往往被拿來作為「文人戲筆」的註釋。

我想，這還是誤解了雲林子的真正語意。所謂「不求形似」，不是「鬼畫符」地亂寫，而他的着意點是不以形似為目的，所以用「不求」兩字。

他說：「余之竹，聊以寫胸中逸氣耳，豈復較其似與非，葉之繁與疏，枝之斜與直⋯⋯」這是他進一步去說明「不求形似而聊以寫胸中逸氣」，這是一句主題語，——不求形似，就是為了寫「逸氣」。但「逸氣」是怎樣的呢？讓我轉述一個禪宗故事——

禪宗二祖慧可，向初祖達摩說：「我心不安，請問怎樣才能安心？」達摩說：「好吧，你把心拿來，我給你安好！」慧可當下大悟。

我想，倪雲林這「不求形似」、「聊以寫胸中逸氣」的話，也有令畫者開悟之感。你開悟了嗎？

中國畫本質上是以哲理作基礎。文人畫的出現及發展，與中國傳統哲理是緊密地結合並行的，因此，「文人畫精神」後來成為國畫的主流，乃是自然而然之事。

文人畫再不是文人的遊戲之作。它必須有扎實的基本繪畫功力，即是說寫文人畫者同樣先要從一個「能」字入手。

我們讀《莊子》，對〈庖丁解牛〉一則非常欣賞，那種「手起刀落」的解牛，牛給解開了，而連牛本身也不知道已被解了開來。這種「神乎其技」難道是隨便可以達到的嗎？還不是經過千錘百煉的學習基本功，充分瞭解並熟悉了牛的結構後才能成事？

文人畫的「逸」，就是《莊子》的〈庖丁解牛〉。

「能」而後「逸」，這是文人畫的一個過程，否則，你真的祇

能説是「戲筆」了。

我們也可以從這個「逸」字聯想到《壇經》裏的兩首名偈。

假如僅僅看惠能大師那首「本來無一物」，以為這樣就可以像董其昌説的「一超直入如來地」嗎？我看這樣的「直入」很容易執着於「空」的見解，有害而無益的「執空」，那是無根的「野逸」。還是從神秀大師倡議的「時時勤拂拭」拉開序幕吧！

「時時勤拂拭」，是「能」；「本來無一物」，是「逸」。

能，是必須不斷地修行、學習與進取。逸，則是你已經有了充分的「能」，但在行使時不再去想它。在寫畫來説，即是不再記着紙、筆、墨這些材料，也不再記住用甚麼技法。此即是《金剛經》裏説的：「應無所住而生其心！」

「無所住」，——是忘記材料、忘記技法；「生其心」，此時此「心」所生的，便是「逸」。

——我個人以為，一切藝術均要如此。

此亦非僅指藝術而言，對所有物事，都作如是觀。

張大千之言

寫罷本文一星期後，偶然在窗台書堆裏抽出一本《張大千論畫精粹》（李永翹編，花城出版社出版），翻看到張大千談「敦煌壁畫」一文，看到一則有關「文人畫」的文字，與筆者〈「能」而後「逸」〉本文所談的甚為「同聲同氣」，特抄錄下來供諸君研敲一下——

> 不知道後人怎樣鬧出文人畫的派別，以為寫意祇要幾筆就夠了。我們要明白，像元代的倪雲林、清初的石濤、八大他們，最初也都經過細針密縷的功夫，然後由複雜精細變成簡古淡遠，祇要幾筆，便可以把寄託懷抱寫出來，然後自成一派，並不是一開始便塗上幾筆，便以為這是文人寫意的山水。

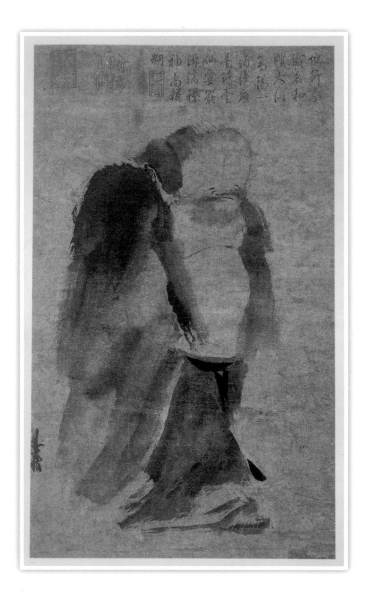

梁楷之《潑墨仙人圖》

《潑墨仙人圖》,是梁楷晚年絕妙之作。他的「減筆」(簡約)技巧不僅令禪意突現,且更營造出文人畫裏的放逸之境。

但我們必須知道,梁楷「能」而後「逸」才會出現這絕佳之作。你會說他是甚麼「文人戲筆」嗎?

起舞

為追求「能」而後「逸」，筆者努力學習技法。

孤獨大自在

「孤獨」與「寂寞」不同。

孤獨是指環境、處境，甚至是一個數字問題，譬如「形單影隻」。但「寂寞」呢？無論你以第三者的角度望過去，還是本身的感覺，都是一個「心境」問題。

當然，孤獨不一定是寂寞的，孤獨可以是大自在！但無論如何，我們不會說「寂寞大自在」。「寂寞」本身與「自在」不在同一道上。

我們可能也聽過這樣的話：「要想有大成就，必須耐得住寂寞！」我想，這話語是有點問題的。「寂寞」是別人的感覺而已，在當事人本身，他沉醉於那學藝，何寂寞之有？

因此，這句話如果改為：「要想有大成就，必須孤獨自處。」這便可以理解。一個人「埋頭埋腦」在自己的天地裏研習奮進，自然地會做出成績。但這又是否得「大自在」呢？自在與否，還得看我們自己的態度。沒有名利心的支配驅使，這才能得「自在」。

我們寫畫的，如果經常去關注市場，落筆前已在心中盤算——這幅畫可以賣多少錢？

以畫價作為寫畫推動力，這作品不會好到哪裏去。不講「利」

而講「名」吧？下筆時總是想着：「我這幅畫出來之後一定要轟動！」結果呢？其實也不難想像了。

如果我們希望在孤獨中做出成績而又同時獲得大自在，必須剔除名利之心，──不是「掙扎擺脫名韁利鎖」，而是在心中根本就不存在這韁鎖。

有一位畫友，他在我心目中是「莊系」人物，他退休後沉醉在書畫裏，他寫工筆畫，精描細寫，一幅作品寫上大半個月，而且是每天一寫就是五、六小時的。他本身不是甚麼富有人家，祇是一個過着簡樸生活的「普通人」。他的畫，幾乎可以說是人見人愛的（我與另一位朋友「迫」着他開了一次畫展）。他從不賣畫，他喜歡把畫送與別人。有次，我代朋友接受了他的贈畫，朋友可不好意思地要給他一封「紅包」。他連看也不看，隨即便說：「你再拿來給我，我們連朋友都沒得做！」

這個「現代莊子」就這樣大自在地活在自己這「孤獨世界」裏。他是真正的樂在其中。他是誰？──陳國泰先生！

我雖與他年歲相若，但在這方面實在自愧不如，今天正努力學習、培育在孤獨世界裏如何悠然地活出大自在。

說「莊系」人物，可又教我想起呂壽琨先生。他在渡海輪上擔任水手。這是為解決生活所需的職業。下班後，把所有精力都投入書畫去。

如果呂先生「名利心」稍重，以他的江湖地位還愁找不到一個更好的職業嗎？但他可不想「分心」，就像莊子那樣，僅僅做個「漆園吏」的小小公務員就是了，楚威王欲聘他為相，他也拒絕，為的就是保持「清靜心」以研習自己追求的學問，如果他答應出任這「薪高糧準」的高職，可以有這「大自在」嗎？

在孤獨中得大自在！重要的是你甘於那份自處的孤獨。這個

「甘」字，不是「是否甘心」的「甘」，而是「甘甜」。

弘一法師被尊為律宗第十一代祖師，他對戒律的遵循，是何等的嚴格。這嚴守戒律，對一般人而言可能是「苦」不堪言，但如果像弘一法師那樣，戒律就是他的生活規律，則何「戒」之有？何「苦」之有？非但沒有苦痛，還是一派自在逍遙。

▍陳國泰的工筆畫

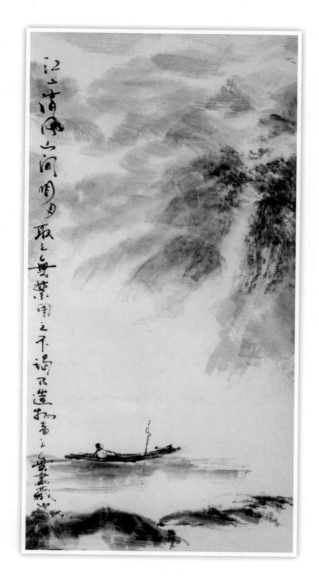

▌靜靜地……

如果你「甘」於孤獨，靜靜地，在淡靜的世界
裏，你會悠然自得，得大自在。

自在的心境，是因於外間的恬靜環境讓你身心
融入。靜而後淨；淨生慧。文人畫的基礎便源
於此。

以「心」為界

　　每一個人都擁有兩顆心，一個是入世的心，另一個是出世的心。

　　入世之心是甚麼心呢？那就是我們身體的「心」，即是人體的心臟。從呱呱墮地到所謂「魂歸天國」，這個心都是重要的，支配我們一生。這個「心」起始是白璧無瑕，但隨着生命過程而無可避免地遇上各種侵蝕，則我們如何保護這顆入世之心便成了一生重要的任務。血管栓塞，要及時「通波仔」；忽然哎吔一聲倒下來，這種猝死，也正是對這顆入世之心失守之故，一如足球場上被射入龍門。説了一大堆，無非想説明一下 —— 這顆入世之心是多麼的重要。

　　出世之心呢？這「心」大抵也不用在下多囉嗦了，讀友諸君都知道何所指！沒錯，我説的就是提不着、摸不到的那「顆」虛空的心，這顆「心」，你不能説可有可無，當然沒有它你依然可以長命百歲、壽比南山，但這與「行屍走肉」有甚麼分別？祇是一具擁有人體器官的物體而已，是沒有靈魂的軀殼。所以，我個人以為，一個人要在這世間好好地存活的話，必須同時擁有兩顆心 —— 愈健全愈好的兩顆心，缺一不可，有出世之心而無入世之心，是不可能的，此之所謂「皮之不存，毛將焉附」，但僅具心臟之心的這一

實體，也無濟於事，兩者是相輔相成的，也正是我想說的：我們要有出世之心，也同時要有入世之心。出世與入世是互相依傍，互相影響。《金剛經》說：「應無所住而生其心！」這裏的「心」當然是指精神上的那顆心。應無所住，這個「住」字，我們都明白指的是「執」。其實我們也可以把這一名言放在這個入世之心上——好好地保護我們的心臟，不讓那些有損健康的雜質「住」在心臟裏，——應無所住而「養」其心。

我們向親朋戚友發出祝賀，往往會說：「祝你身心健康！」這真是一句非常好的祝福語，這個「心」顯然指的是精神生活而不是指心臟，因為前者用的這個「身」字已包括了心臟之心。

身心健康，何等重要！

神秀的偈語：「身是菩提樹，心如明鏡台；時時勤拂拭，莫使惹塵埃！」

說得好呀！它就像我們的心臟那樣，要時刻警惕，好好愛護，他指的是「身」，也就是我們要做的入世之事。

惠能隨後針對性地說：

「菩提本無樹，明鏡亦非台；本來無一物，何處惹塵埃！」

說的卻是出世之心。拿兩者來比較是對神秀大師不公平。神秀說的是修行之道，就因為五祖弘忍選擇了惠能做接班人，因此而使人們有所比較，比較之下，神秀自然變得技遜一籌。這是不應拿來比較的，在修行道路上，「時時勤拂拭」，是至為重要，如果一味的崇拜甚麼「本來無一物」，很容易會墮入「斷滅空」。（我是說「很容易墮入」而非說「墮入」。）

《六祖壇經》真是用得上字字珠璣來形容，惠能大師的解說，我們一不留神便會錯過那些重要的說法，所以，讀《壇經》宜細細咀嚼，反覆學習。

《壇經‧定慧品》有云:「善知識,我此法門,從上以來,先立無念為宗,無相為體,無住為本。無相者,於相而離相;無念者,於念而無念;無住者,人之本性。」這「三無」便是《壇經》的中心思想,核心價值。

無念,是指不要妄念、雜念。

無相,是外離一切相。(《金剛經》說:「若見諸相非相,即見如來。」祇有不受外相干擾,才能心清淨。)

無住,是心無阻礙,不被縛住。(《金剛經》說:「應無所住而生其心!」)

這「三無」便是禪宗的「宗」、「體」、「本」,何其重要,何其清晰,何其鏗鏘。

讀《壇經》便得有如神秀說的,「時時勤拂拭」,這是入世;要理解,要思考,這才能有所悟而進入出世之境。

從入世到出世,從此「心」到彼「心」,兩者是合作無間,你我不分離地廝守一生。

畫的「工」與「意」

寫本文 ──〈以「心」為界〉的時候,腦袋裏總想着國畫裏的工筆與寫意畫。

如果拿來借喻,則工筆畫的精描細寫,有如入世之心;寫意畫的「意」,便恍如出世之心。

兩者同是畫,祇是表現的方法形式不同。

筆者喜歡繪寫觀音像,可我寫的是「意畫」,以簡約線條把心中觀音的慈悲而流灑的形象勾勒出來,這種「意」,我視之為出世之心。

筆者常以意筆寫心中的「觀自在菩薩」

「人品」第一

案頭上有一本薄薄的小書——

《中國文人畫之研究》。

書雖薄，但所論之質量卻是厚厚的。此為陳師曾先生之鴻文大著。說是「鴻文」，說是「大著」，當不是從厚薄衡量之，而是所論者的鏗鏘有力，落地有聲。

陳師曾此論文最常被引述的一句話，乃文末所寫：「我說畫雖小道，第一要人品，第二要學問，第三要才情，第四才說到藝術上的工夫，所以文人畫的要素，須有這四種才能夠出色。」

對一幅畫的等級評比，我們不妨把這四個階梯倒置過來看看——

一、有工夫者，可稱得上「畫」；

二、加上有才情，可攀上「好畫」；

三、有基本功，有才情，再加上作者本身又是一位有學問之人，你可以想像得到，這樣畫出來的作品才真真正正夠得上說「文人畫」（不是逸筆草草的「文人戲畫」）；

四、有功力，有才情，有學問，加上有令人敬重的人品，則這樣的文人畫才稱得上是上乘之作。

畢竟，人品兩字是比較抽象的，可意會而難作言傳，但基本的「人品之道」，終究是有一個相對的客觀標準。

若拿這「四品」來衡量董其昌（明代著名書畫家），他充其量是抵第三階梯。董其昌在「人品」方面是失分的。

在藝術範疇裏，我們中華民族是把「人品」放在首位的，是一切文化藝術的行為準則。離開這準則而「單純」地講藝術，則無論這作品是如何的「技巧一流」、「才氣一流」，甚至是「學識一流」，也祇能列之為「次品」。

陳師曾雖然論的是文人畫，實際上他是涵蓋了所有文化藝術，這是我們對所有文化藝術的一個總標準。

在今天，單獨地去講文人畫似乎沒有意義，文人在古代是一個特殊階層，亦即是「士大夫階層」吧？「學而優則仕」，這些都是文人的「共同體」。但今天呢？我們說文人，大抵是指從事文化工作的人。一如在今天我們也不必太強調甚麼「知識分子」。人人有書讀，人人有知識。所謂「知識分子」，當指半個世紀前的一個較特定的階層，特別是指「憂國憂民」的一些「有識之士」，但今天，這種帶着「優越感」的稱呼也不存在了。「憂國憂民」又豈是「知識分子」才有？

文人畫裏的所謂文人，也作如是觀。

我在想，今天與其局限地去探討「當代文人畫」，倒不如索性直接地去思考「當代中國畫何去何從，以甚麼作基礎」。文人畫的質，已擴而大之地演化成整個中國畫對「質」的要求，特別是山水畫的創作思路。

說「文人畫」也好，說「文人畫流派」也好，到了今天已提升到整個中國畫的大思路來了——

一、人品，二、學問，三、才情，四、畫工。

無論如何，「人品」是重中之重，我們從宗教範圍來要求亦如是。如果我們僅從「佛知識」去充實自己，即使成為一個很有佛學學問的佛教徒又如何？最重要的不就是操守嗎？操守，便是人品。

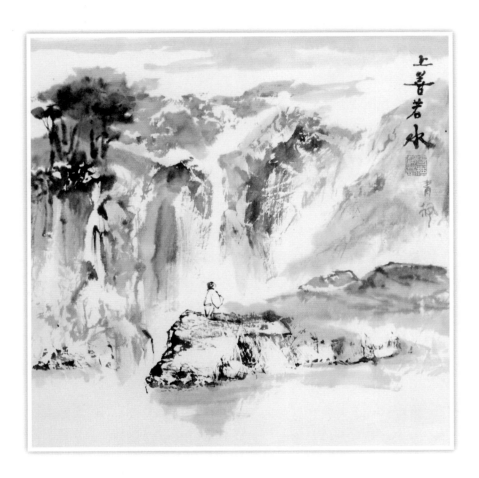

▎上善若水

　　老子提出的「上善若水」，實際上就是引導我們如何在水的形質上去學習人品操守。

顺梦而行

▎人格魅力

很喜歡傅抱石先生的畫作。我「讀」他的畫，「仿」他的畫，不僅是從中瞭解他的用筆，更重要的是「接收」到他的人品精神。

也許你會詫異：「怎麼會用『接收』兩字來形容的？」我也不知道，「讀」、「仿」他的畫，就是能「接收」到他的人格魅力。

《壇經》與書畫美學

　　如果我們細心閱讀《壇經》，又或者反覆咀嚼其內容，相信我們會每讀一次便有一次新的體會，這就是《壇經》的魅力。

　　從書畫學習的角度來看《壇經》，筆者認為，那會有非常好的得益，說不定還會厚積薄發地讓一些「頓悟」靈光噴薄而出。

　　以下，我擷取《壇經》裏兩章節的部分內容，以證悟書畫美學。（特茲說明：這本《壇經》各個章節內容其實都可以引申到書畫美學中來，而且可能更會帶給你全新的體會，祇是我在這裏僅取兩章節的部分內容作為例子罷了。）

　　《壇經》「坐禪」一節，有這樣一段內容：

　　　師示眾云：「善知識，何名坐禪？此法門中，無障無礙，外於一切善惡境界，心念不起，名為坐；內見自性不動，名為禪。善知識，何名禪定？外離相為禪，內不亂為定。外若着相，內心即亂；外若離相，心即不亂。本性自淨自定，祇為見境思境即亂。若見諸境心不亂者，是真定也。善知識，外離相即禪，內不亂即定，外禪內定，是為禪定。《菩薩戒經》云：『我本元自性清淨。』於念念中，自見本性清淨，自修自行，自成佛道。」

（文中，「善知識」者，是指能教眾生遠離惡法修行善法的人。）

我們經常說「坐禪」，對不大瞭解者而言，很容易「滑」進一個「坐」字去，以為帶着一些所謂「禪意動作」坐着便是「坐禪」。惠能大師在另一章節中也說及這問題：「如此的坐，是枯坐。」——「枯坐」怎麼可以出「禪」？

本章說得清楚：「心念（妄念）不起，名為坐；內見自性不動，名為禪。」在這大前提下，我們便可以進一步看甚麼叫「禪定」。

《壇經》曰：「外相為禪，內不亂為定。」

好了，讓我們從書畫角度來理解一下，「離相，不着相」，這就是我們在觀看世間物事 —— 包括眼前的大自然之境，不要被這「相」迷惑，要內心把持得住。《壇經》說：「見諸境心不亂者，是真定也！」對此，更可舉一反三，不但是在書畫上如此，在做人處世何嘗不也是這樣？

「心定而見諸相非相」，若能臻此，則可以說是進入禪境了。這也是學習寫禪畫的必然途徑，不「沿此路過」的話將無法去寫一幅真正的禪畫。

在「書」方面又作出怎樣的領悟呢？以我個人的學習經驗來說，我認為道理是一樣的，—— 此所以說「書畫同源」。

以前人的碑帖作臨寫學習，如果一筆一畫、一勾一點地「依樣畫葫蘆」，這與枯坐的所謂坐禪有甚麼分別？臨書，亦要「離相」，取其精神則可。

我閱讀《壇經》，最「嚇」一跳而頓生領悟的，就是「機緣」這一章節了，惠能對徒兒開示的這幾個段落，都如巨石墮入大海，「轟然」有聲，譬如惠能對法達說：「空誦但循聲，明心號菩薩。」何解？即是告訴對方：「你僅僅在口頭上唸誦，心裏不去好好的想，終究成不了菩薩。」

我們對書畫的學習不也是這樣嗎？死寫爛寫，不消化不去明心見性地理解，能成真正書畫家嗎？

隨後惠能更有偈語曰：「心迷《法華》轉，心悟轉《法華》。」——這一句真是學習書畫的金石良言。

《壇經》裏有一則更直接地寫出藝術的美學與藝術的真諦——僧人方辯來到惠能大師跟前，求見五祖所傳的衣缽。惠能問曰：「上人攻何事業？」方辯說：「善塑。」惠能逐叫他試塑一個像來看看。過了幾天，方辯帶來一個約七寸高的惠能像雕塑。果然精妙。但惠能卻說了一句「石破天驚」的話：「汝祇解塑性，不解佛性！」

啊呀，看到這一句便恍如走進桃花源去，「豁然開朗，七彩繽紛……」世間上，不少即使已甚有名氣的藝術家，其實都祇在技術層面上盪來盪去，是技術而非藝術，但偏偏又把這種行為稱之為藝術，甚至以此作其終極追求。這是不是個天大的誤解呢？

「祇懂畫技而不懂畫性」，遂使這圈子充滿「匠氣」。

（寫禪畫，更非擺脫「匠氣」不可！）

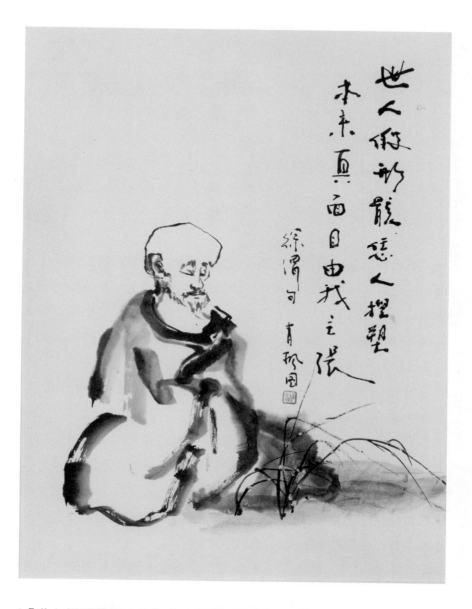

世人假形骸恁人捏塑
本來真面目由我主張
徐渭句　青楓園

「世上假形骸恁人捏塑，本來真面目由我主張！」

徐渭詩句・陳青楓繪圖

「素人畫」與「文人畫」

　　最近與畫友探討「文人畫」，畫友提出了「素人畫」與「文人畫」的問題。他認為兩者有其共通處，譬如都不怎樣受束縛，都是發自內心。畫友說：「有一類畫人叫『素人畫家』，他們沒受過正式的基礎訓練，只是發自內心的繪畫⋯⋯用拙樸或渾然天真斑斕的手法，自然揮就。」

　　我想，「素人畫」與「文人畫」雖然有些地方是「異曲同工」，但畢竟是兩回事。

　　「素人畫」之所以稱「素」，是完全自然而然，不雕琢，甚至可以說天真爛漫，像兒童畫（最少在心靈上、精神上如此）。

　　嶺南畫派一代宗師高劍父先生，很喜歡到公園看兒童作畫，因他喜歡兒童的天真爛漫。他從中吸收體會，甚至是學習模仿兒童的心態，想藉這種體會融入自己的創作。

　　三十多年前，廣西「繪畫神童」王亞妮來香港，我有幸接觸她，看到她即場畫的猴子，真是天真爛漫，她還畫了一幅送給我。當年亞妮九歲，今天她年過半百了。我相信她今天即使繼續繪畫，也不可能畫出這樣的「猴子圖」，原因是人長大了，不復當年的天真爛漫，也不再是「素人」了。她送給我的那幅「猴子圖」，我一

直掛在女兒的房間裏。有天，雕塑家朱銘先生來我家作客，他十分喜歡這幅「猴子圖」。他説：「真好，我怎麼畫也畫不出來，我完全沒有她這種童真！」

大概上世紀七十年代吧，台灣一位被稱為「素人畫家」的洪通先生，他沒有接受過繪畫訓練，但繪的畫像兒童畫那樣一派天然之趣。

在一個畫展場合遇上靳埭強先生，與他一起看畫時，他説了一句令我難忘的話，他説：「繪畫是刻意求自然！」

這句話在我腦袋裏轟了一下，是真有所啟迪！對呀，一切藝術無非都是刻意求自然。

「刻意」，是指運用技巧，通過技巧的處理而達到你要的目的——「自然」。而這「過程」就是「求」的過程。

我們見到有些朋友在搞創作，實際上祇是追求表現出來的技術與技巧。畫一朵花或者畫一個場景、一個人物，追求的是形與光影。即使是「形神兼備」又如何？當然，在這過程中你也會產生無比的樂趣，但這不應該是創作的目的。

「見山是山，見水是水！」（畫山是山，畫水是水，這是對自然的模仿。）

「見山還是山，見水還是水！」（這才是最後的創作成果。我們倒知道，到了這階段已經不是原來的那回事了，這時的山山水水已經是你心中的山山水水，是創作的成果。）

我認為，繪畫就是這樣。學習佛法，以至一切的學習，都是這樣。

畫友説：「素人畫往往多趣天真、拙樸，有特殊味道，少有蕭散、雋逸之感，其與文人畫最接近的是不重技而重於意趣……」

容我説一説我自己的看法。

「素人畫」為何只有天真、拙樸？恐怕這是因它出於天然，沒經過文化的薰陶與技巧的訓練。「文人畫」之所以具蕭散、雋逸這些元素，正是因為創作者本已具備這些文化元素，然後有所選擇。

我是不大同意「文人畫不重技」這種説法的。看來不是不重視，而是無能為力，這是引以為憾而必須努力去改善才好！那些祇求「意趣」的「文人畫」，祇是文人「戲筆」，説得難聽是不求上進，不長進的行為吧！不應該自鳴得意、沾沾自喜。

倪雲林的那句「名言」——

「僕之所謂畫者，不過逸筆草草，不求形似，聊以自娛耳。」

正是這句話，使某些繪「文人畫」的人振振有詞，其實是其疏懶的一個藉口而已，不足取，絕不足取。

任何創作都應該重視技巧的處理。如果你是寫作人，難道可以説：「我祇講出要講的內容，不必甚麼寫作技巧！」沒有寫作技巧，如何去打動讀者？「文人畫」的創作亦該如是。

最後，讓我講講這故事——

路旁一根木頭對佛像説：「不公平啊！你每日受這麼多人禮拜，我卻被丟在一旁，你與我不都一樣是一根木頭嗎！」

佛像説：「我們不一樣，我是經歷過千千萬萬次刀砍、刀削、刀雕才有今天！」

上世紀中國內地著名天才小畫家亞妮，當年來香港為電影宣傳，即場繪畫
了這幅「猴子圖」送與我。當年亞妮祇有九歲。

禪與「啡茶」

形容有學問的人，曰：「滿肚墨水！」

我沒有「墨水」，我肚裏裝滿的是咖啡，每天起來，幾乎第一時間要做的事就是喝一杯咖啡。

對咖啡那一點苦澀味，非常受用，有些人則不大喜歡那種苦澀，喜歡的是奶茶的香甜之氣，於是奶茶便成其每天的「提神」之物。

所謂「提神」，其實就是因為「不習慣」，有人下午喝了咖啡晚上無法入睡，我呢？喝了咖啡可以立即倒頭大睡，原因就是我早已適應，相反，喝了奶茶卻睡不了，是因為不習慣，所以「提神」。

徐志摩的詩裏，有一句曰：「你有你的，我有我的方向！」咖啡或茶就是各有各的方向，各有各的喜歡，能接受咖啡卻不能接受奶茶，能接受奶茶的可又受不了咖啡的「苦」，如何是好？

這種不能接受，很多時候是因為「不想接受」，於是餐廳裏的「餐飲」都寫上「咖啡或茶」，一個「或」字，是讓你非此則彼的選擇。然而，好些茶餐廳的做法卻又不然，它給你多一個選擇，那就是俗稱「鴛鴦」的「啡茶」。

兩者「溝」在一起，不但可以「取長補短」，更重要的是起化學作用而產生另一種味道，——你喜歡咖啡多些，則可以七分咖

啡、三分茶，相反亦然。這種隨着你的心意而調整，不就是可以產生出一種實際需要的內容來嗎？

我看，「禪」在中國亦如是。

今天我們提起「禪」，十之八九講的是「中國禪」，這已經與達摩來華的禪沒有多少相連了，當然，精神上的探索依然是有這麼一個淵源的，最少我們不會忘本。

著名的「百丈清規」，便是結合着中國環境與特色而改變了原始的禪，譬如不再是沿門托鉢的化緣，而是「一日不作，一日不食」的自力更生、自食其力。這是革命性的改革；更革命、更徹底地建立「中國禪」的，還是要追溯到惠能大師，他才是全面地突破了禪的「本來面目」。在惠能大師之前，其實也早有前賢在不斷地改變那種禪風，譬如道安大師便是（所有出家人一律改姓「釋」，是由道安倡議的），「禪風」在中國涓滴匯流，到了惠能來一個大徹底就是了。

惠能大師的徹底改變「禪貌」，便是等於咖啡加奶茶而變成另一種俗稱「鴛鴦」的新口味。這種新產品是適應環境、適應胃口而來的。禪在中國的徹底改革形成新風氣，愈來愈多人欣然接近。

香港回歸，帶來「一國兩制，五十年不變」，這是甚麼？恐怕有些人會理解為「咖啡或茶」，更甚者則會斷然分割地說甚麼「河水不犯井水」，一下子成了象棋裏的「楚河漢界」，一下子變成了「沒有禁區的禁區」。

「一國兩制」，可以說是因於實際需要而作出的權宜之計，「五十年不變」其實際作用就是讓我們用長達半個世紀的光景去互融，香港人要慢慢地理解、適應內地的一切，而內地人對香港亦然，這是包括物質、文化背景，以及一切的精神生活，兩者是共生共長的，到最後融匯一體！——這「到最後」便是咖啡加茶而變

成俗稱「鴛鴦」的「啡茶」。

　　所謂「五十年不變」，是一種說法。世界是不斷地向前發展的，如果真的「不變」，那便是落後。

　　——倘若我們堅持那個「不變」，那就是意味着我們將會落後半個世紀。禪之所以能在中國大地發展起來，是因為在我們原有的文化基礎上結合起來而求變。

　　咖啡或茶之外，我們其實是可以選擇「鴛鴦」的。

▍書畫同源

　　所謂「書畫同源」，也讓筆者領悟到「書」也可以結合「畫」意，從而像「啡茶同源」而出現的「鴛鴦」效果。

▌傳統與現代的融合

從色彩與水墨的結合，從題字位置的處理 …… 把整個畫面調動起來，營造出從傳統到現代的效果。

虛擬與真實
——誰是「宗主」？

　　明代書畫家董其昌，把王維定於一尊，視為「南宗畫派」開山祖師爺。看來是沒有實質根據的。王維是唐代人，唐畫能夠留存後世已不多，我們今天看到「王維畫」的印品，十居其九會寫上一個「傳」字，即是不敢肯定是王維寫的，都是一個「傳」字而已。即使看到引介「論王維畫」，那還祇是一個「論」字，並沒有圖文並列的對比，比「盲人摸象」還要盲。

　　那麼，董其昌又何以會「膽粗粗」地把王維捧上「南宗畫」的祖師爺這位置上？我看，這都是他一廂情願「自作多情」的說法吧！他本身熱愛禪，王維更是禪意十分，王維的詩與生活取態便帶有濃郁的禪味，這對董其昌來說，不可謂不佩服得五體投地了，他那篇「畫論」著作更名之為《畫禪室隨筆》。既然對王維的人品、詩品有如此高度評價與契合，則作偶像式的崇敬是合乎情理之事。但問題便在這裏，人品、詩品如何，這可與畫藝沒有直接的關連，更不能遷思妙想地把「人品」、「詩品」代入畫藝中去，因此，董其昌把王維定為「南宗畫」的一代宗師，那是不成立的，是牽強的，也可以說是「誤盡蒼生」的。

　　那麼，究竟以誰人定為「南宗畫派」之祖較為適合呢？有一

個說法，認為「南宗畫派」之祖是蘇東坡。我想，這也同樣是受了「董其昌那王維式列位」的誤導，是同樣把蘇東坡的「人品」、「詩品」代入畫藝中去，都是如出一轍的誤導。

個人以為，在畫藝上根本就不應有「南宗北宗」的二分法，更提不上誰是「阿一」。如果真有那麼一種「南北風」的出現，也是一種自然而然的勢態形成，像大自然的自然流露，一如我們經常提及的「風格」兩字，——風格是不必刻意追求的，它是自然地形成。如果刻意地追求所謂風格，祇是一份做作而已。

寫本文的原意，本是想藉董其昌的「南北宗二分說」而說明一個「虛擬」問題。把王維的「人品」、「詩品」代入「畫品」，這種性質的代入可以同時反映到繪人物畫這方面來。

誰人看過王維的真正肖像畫呢？真正的王維是胖子還是瘦個子，甚至有沒有長一臉鬍子也成問題，因此，我們在擬寫王維形象時，也就祇能夠把他的「人品」、「詩品」代入，充其量也祇能在一些文字記載中尋找他的形相特性。

我們從歷史長河中回看一下，當知道，中國畫對於人物形相的描述都是虛擬的多，特別是歷代帝王之貌，看上去總覺得「位位差不多」，這種不真不實，實際上是作者內心的反映，以一種崇敬之心（或者是「不得不崇敬之心」）來繪寫，那麼，在性質上與我們從「人品」、「詩品」來描繪王維、蘇東坡、李白、屈原等人物又有甚麼兩樣？

我寫了一幅「王維造像」，也是不得不從「人品」及「詩品」上作揣摩。但如果我繪寫惠能大師呢？可就大大不同了，六祖惠能雖同樣是唐代人，但惠能「真身」卻一直保存下來，雖歷千年的風風雨雨、紅紅火火的「磨折」，畢竟「真身」仍在，他的形相是如許真實地現在我們眼前，所以，歷代描繪惠能大師的形相，都有一

個較實在的共同點，就是臉頰上顴骨高聳，已成了必然的「註冊商標」，而且其形相亦很「嶺南」。這才是真實的反映。我在想，如果沒有這「真身」擺在眼前，從傳統的虛擬法去想像的話，惠能大師的形相將會如何的呢？恐怕也與一般「影視劇」裏描寫的「得道高僧」的樣子差不多了吧？說不定還來個銀鬚飄飄、「仙風道骨」的模樣兒，但肯定沒有兩顴高聳的真實。

《金剛經》裏有一非常著名的「金句」，曰：「凡所有相，皆是虛妄。若見諸相非相，即見如來！」

佛像的造型，亦作如是觀。佛的形相究竟如何的？這不重要，那是「借來之物」，──藉此提升我們對諸佛的禮敬。

《壇經》裏惠能說：「無相者，於相而離相。」這種「於相而離相」的「不着於相」，大抵便是般若智慧吧！

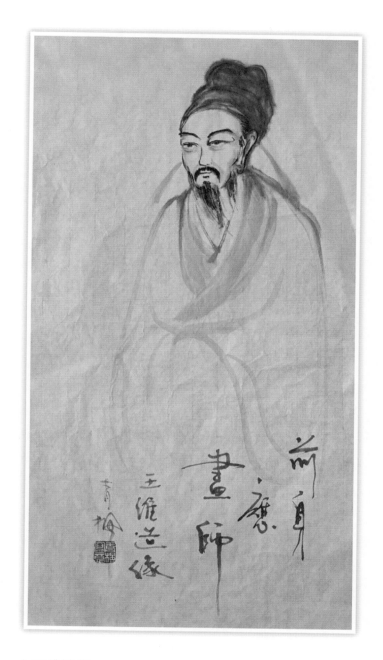

前身應畫師

王維造像

王維造像

王維説過：宿世謬詞客，前身應畫師！

「演義」與背景

讀《三國演義》，到三顧草廬一節，你會看到書中描寫草廬上有一副對聯，曰：

> 淡泊以明志，
>
> 寧靜而致遠。

我相信，諸葛亮真正的居所不會有這樣一副對聯掛在門上的。這該是說書人的「加鹽加醋」吧？這樣的添加，也正好標示了、突出了諸葛亮的性格，孔明就是一位生活淡泊，喜歡寧靜的高士。這樣一位高士又怎會把如此一副對聯貼在門上，這豈不是等於往自己臉上貼金？以諸葛亮性格，斷斷乎不會這樣做。即使這對聯是掛在中門。看小說就是聽「古仔」，但求聽得「過癮」就是了。

「演義」兩字，其實就是「說故事」。但《三國演義》既然是以歷史上的「三國」作標榜，且書內人物都是「三國」的真實人物，則它的「演義」（說故事），是不是應該有所依循？

《三國演義》無疑是出色的經典名著，愈是廣泛流傳，影響愈大愈久遠，此乃自然之事！——恐怕連作者羅貫中也始料未及的。

看《三國演義》之餘，讓我們看看一些三國史實——

一則「草船借箭」，把諸葛亮寫得何等精明，而且情節曲折飽滿，簡直就是一段高潮迭起的戲劇。實則，使出「草船借箭」這一高招者，乃孫權也，完全與諸葛孔明無關。如果從「正史」史話裏看孫權借箭，是寫得平平無奇的，帶過就是，但一讓羅貫中把這情節放在諸葛亮身上，在其生花妙筆下有如平靜水面鼓起波濤，弄得波浪洶湧，甚是可觀。

在《三國演義》裏，甚多動人情節都是這樣「狸貓換太子」。

關羽單刀赴魯肅之約，是何等的英武！但歷史的真實呢？

單刀赴會的是魯肅呀！劉備借荊州 —— 有借沒還，魯肅這擔保人祇好一人一刀找關羽理論。魯肅是理直氣壯，關羽無詞以對！

《三國演義》卻把事實調過來了，居然寫關羽單刀赴魯肅之約，粉碎了魯肅謀害他的陰謀。

—— 倘若魯肅泉下有知，大抵也抱住周瑜一起嘔血。（三氣周瑜的，不是諸葛亮，是羅貫中！）

寫史與文學寫作雖是兩碼子事，但有一點我個人以為是不能不認真的 —— 既然以歷史的人與事作為描寫背景，則請「實事求是」。「加鹽加醋」沒問題，這叫做「文學加工」，但總不該把醋當作鹽，又把撒鹽當作點醋呀！

從《三國演義》讓我想到《壇經》。

《壇經》有多個版本，由較早的萬餘字版本，發展到後來的兩萬多字。同樣是「加鹽加醋」，可無論是哪個版本，無論是怎樣的情節添加，它的精神與宗旨始終如一，沒有走樣！難道它會寫成惠能從弘忍處偷了袈裟逃走，二十年後神秀借武則天之力，帶兵南下向惠能問罪？

《壇經》在多個版本裏都沒有「離經叛道」地任意發揮。這是借史搞創作的應有態度。

人物形象

上海人民美術出版社出版的那套《三國演義》連環圖，人物造型形象突出，但人物的身高則有所「加工」。

根據丘振聲先生在《三國演義縱橫談》一書裏的説法，關羽是身高九尺三寸（漢尺），張飛是八尺（漢尺），諸葛亮也差不多八尺（漢尺），劉備是七尺五寸（漢尺）；曹操最矮細，僅七尺（漢尺）而已。

昂藏九尺三寸，在今天來説該有六尺六寸吧！而曹操則僅是五尺。

在舞台上，曹操絕對不會「矮人一截」，這是顧及所謂藝術形象！不過，真正的英雄豪傑，即使是所謂「奸雄」、「梟雄」，形象上的「威猛」實際上是從氣質與內涵而言，與高矮無關。

承傳與創新
——黃孝逵的破舊立新

黃孝逵，香港畫壇裏一個響亮名字。

他寫水墨畫，但又不是「傳統的水墨畫」。何謂「傳統水墨畫」？其實這是一個不怎麼說得通的詞語，祇是大家都這樣說，也就這樣說吧！

不論甚麼「行檔」，好些人都喜歡用一個「新」字以標榜，在畫壇上有所謂「新文人畫」、「新水墨畫」。

黃孝逵在一個他參與的畫展上被安排訪問，而其中一則「請你回答」的問題是：「你認為怎樣才是新水墨畫？」

好一個黃孝逵，他直率地、直接了當地說：「我最不喜歡就是新水墨畫這名稱。」

痛快！我亦因在畫冊上看到他這話而更關注他的畫作。讓我把話說回來，黃孝逵之不喜歡「新水墨」這說法，是他實質反對的是「沒有『水墨』的所謂水墨畫」。

主辦單位能把黃孝逵的回話照樣刊登在場刊上，同樣顯露出它們有風度、有氣度，值得讚許。

還是讓我「言歸正傳」。我今天想探討一下的，是黃孝逵的畫作。

他的水墨畫特別吸引觀者的地方，看來是那「裝飾性的筆墨處理」。這可不是「裝飾畫」，他是以「裝飾」作為表現手法去營造畫面氣氛，以至作品的主題。

這道理，是由始至終都統一在他那反差強烈的風格上。

用強烈而鮮明的「裝飾」法技巧，去處理一個「寫意畫」的氛圍而又能呈現出水墨的特性，我不敢說這是「前無古人」，（因於個人識見有限，或早已有之而自己懵然不知也說不定！）但無論怎樣，在現今畫壇裏着實少見。薛亮的畫也是「裝飾味」濃厚的，他的取向是重彩又近於「青綠山水」，因過於刻意的裝飾而沒有「水墨寫意畫」的感覺。這是取向問題，不涉及對錯。

當人們提出「新水墨畫」的時候，必然地會聯想到一個「舊」字。這是「破舊立新」嗎？這是企圖否定「舊」而去標「新」立異嗎？

我個人以為，「新水墨畫」也好，「新文人畫」也好，這個「新」字都祇是一個「時間的符號」。它祇是代表一個時段而非事物的本質。一如我們說「現代水墨畫」與「當代水墨畫」，「現代」與「當代」兩字，都祇是時間的界定問題，這本來就是一個時間的延伸，而不該去標「新」立異的。

無論是寫畫還是其他的文化藝術，「新」祇是時代發展，換今天常用的話語說，那是「與時並進」，是延伸性發展。

讓我們從佛學角度去看看這問題。我們會強調「新佛學」嗎？新，也無非是結合着新環境，實事求是地改革，「百丈清規」如是，「人間佛教」如是，都是與時並進的改革。惠能大師的「頓悟」其實也是從「漸悟」的基礎上發展而來。這是「風箏不斷線」，無論風箏飛得多高多遠，也依然有一條線在牽引着的 —— 斷了線的風箏就像一隻折了翼的鳥，牠還能飛嗎？今天我們說「航拍」，把

一具攝影機飛上天空，這「航拍」不也是人為的遙控嗎？衹是它屬「無形的線」而已，實質上同樣的「風箏不斷線」。

所以，我們無論怎樣說「新」，這「新」也絕對不能與「舊」翻枱。

看黃孝逵的畫作，就讓我們體會到一個承傳與創新的問題。

再瞭解一下黃孝逵的「專業」。原來他是紡織業出身的，忽然有所「悟」——難怪他的筆觸像編織。

黃孝逵作品

「漸悟」與「頓悟」的分說

　　習禪，很容易接觸到「漸悟」與「頓悟」這兩詞語。在眾多解說裏，還會看到對這「兩悟」作出相對性的看法，彷彿是南轅北轍的兩碼子事。

　　董其昌從書畫觀點上引用了禪語，把北禪南禪區分開來，一下子便給人一個錯覺 —— 南禪是頓悟，北禪是漸悟。頓悟的代表人物是惠能，漸悟的代表是神秀，兩位大師都是五祖弘忍的門人，神秀還是指導師，是首席大弟子，他學習《楞伽經》，一步一腳印的漸修，但惠能則十分破格，從一個廚房雜工一下子橫空出世地成了接棒人，而他的悟道也同樣的石破天驚，因此名之為「頓悟」——彷彿是火山爆發。

　　—— 對，火山。火山的爆發是怎樣的？乍看起來，那是頓然的裂開而大量地湧出岩漿，甚至是來勢洶洶地鋪天蓋地的爆發開來。

　　這種頓然爆發的情景，不就是在悟道方面的所謂「頓悟」嗎？

　　火山的爆發不會是無緣無故的，在地層下它已經醞釀多時，甚至可以說是醞釀上千萬年的，衹是我們看到的是它頓然爆發的一刻罷了。所謂頓悟，其實都是從漸悟而來，沒有漸悟的基礎可以嗎？

　　我們衹着眼於一個「頓」字而忽略了「頓」的背後必然有一個

「漸」的過程，那麼，兩者之間的區別在哪裏呢？惠能大師已講得很清楚（《壇經‧頓漸篇》）——

> 祖師居曹溪寶林，神秀大師在荊南玉泉寺。於是兩宗盛化，人皆稱南能北秀，故有南北兩宗頓漸之分，而學者莫知宗趣。師謂眾曰：「法本一宗，人有南北。法即一種，見有遲疾。何者頓漸？法無頓漸，人有利鈍，故名頓漸。」

惠能的解說漸頓，很清楚了。他認為：所謂漸悟、頓悟之別，祇不過是每人的領悟能力不同（「見有遲疾」），這與甚麼法是沒有關係的（「法即一種」）。

常見到一些人是「走精面」的，以為「頓悟」便是一下子的「立地成佛」，總希望借助甚麼外力為自己「打開天窗」，這大抵可稱之為「不勞而獲」的想法吧！

看到一株幼苗破土而出，你可認為這是頓然出現嗎？其實我們都知道，是這種子在土壤裏經過一段培植才會萌芽生長，一如蝴蝶的破繭而出，牠是經過一段深藏不露的蛻變，才能成就後來的美麗。

可還有一點想說的，神秀從來沒有因為成不了衣缽傳人而對惠能有所不滿，他更是由衷地欽佩惠能的識見（後來身為「國師」的神秀還向武則天推薦惠能）。所謂「袈裟之爭」（爭奪正統地位），祇是那些徒兒、師弟們在「爭櫈仔」而已。

萬物靜觀皆自得

寫畫，往往被問及有沒有「天分」。彷彿有「天分」的話便會「平地一聲雷」地轟然爆出。

我看，寫畫也像學禪，「頓悟」都是從「漸悟」中來的。你即使在那一刻頓然有所悟，還是有一段潛在的漸悟過程。

在禪學與畫學的互相影響學習下，我今天追求的是「景隨心淨」，當然，往後的日子還是「路漫漫其修遠兮，吾將上下而求索」。

　「讀書養氣！」所養的，乃浩然之氣也！

修行三境

　　王國維先生在《人間詞話》裏論成就大事時，提出了「三境」。這循序漸進的「三境」，影響了不少人，同時也帶來不少反思及啟悟。

　　這「三境」是引用前人詩句以作說明的。

　　第一境（晏殊的詩句）：

昨夜西風凋碧樹，獨上高樓，望盡天涯路。

　　對一門學問的進修，或者說對一門事業的開發拓展，我們必須有「孤身上路」——「獨上高樓」的孤寂，然後處在那裏才能看得遠——望盡天涯路。

　　第二境（歐陽修的詩句）：

衣帶漸寬終不悔，為伊消得人憔悴。

　　這裏重要的幾個字，是「終不悔」。

　　這是義無反悔，一往無前地專注追尋。於 1998 年筆者第一次書畫個展時，楊善深老師寫給我的一幅字，寫的是——「三思方舉步，百折不回頭！」「百折不回頭」就是終不悔地一往無前了。

　　第三境（從辛棄疾那首著名詩詞裏擷取過來的）——

眾裏尋他千百度，驀然回首，那人卻在燈火闌珊處。

辛棄疾文武雙全，詞寫得出色動人，既有豪邁，也具婉約，他沒有東坡居士那種「歷盡滄桑復歸自然」的生活況味，但他的一派豪情、坦率、真誠，卻是另一道風景。

這第三境對於禪修的「頓悟」之說，也同樣是很好的解說。「驀然回首」，不就是我們對某些物事，或者某些論說頓有所悟嗎？就像打開心鎖後，發現「那人卻在燈火闌珊處」：我們看到自己的內心寶藏。

把王國維這「三境」之說放在修行上，你看是不是也很適合呢？我個人以為，它不僅是適合，它簡直就是「度身訂做」。

我們的修行也同樣地必須經歷這樣的起承轉合。王國維以這「三境」來說明如何成就大事業，這大事業可也包括各方面的學習，是一切「學有所成」者必然經歷的過程。它也重要地說明一個問題：我們必須耐得住所謂「孤寂」，祇有在這樣「孤寂」環境下，才能有所成。「孤寂」也不過是別人的看法，你是當事人的話，可還巴不得有這樣孤寂的專注。

這「三境」可也教筆者聯想到「戒、定、慧」，它固然可以視之為三個「階梯」，三者之間是「你中有我，我中有你」的，是互相依傍，互為影響。「三境」如此，「戒、定、慧」亦然。

《壇經》裏〈定慧品〉一章，有這樣的話語：「大眾勿迷，言定慧別。定慧一體，不是二。定是慧體，慧是定用。即慧之時，定在慧，即定之時，慧在定。若識此義，即是定慧等學。」

這說明了定慧一體，不可分割，也無先後之別。

「三境」，亦作如是觀。

達摩過三關

我繪寫達摩修行的過三關。

第一關 —— 關外。他與梁武帝論佛理，不甚愉快，故面有「慍色」，且有點「不知所措」。

第二關 —— 入關。即是九年的面壁修行，悟道。在悟的過程中，有點「焚身似火」。

第三關 —— 出關。終於有了大自在，心境祥和。我以淡雅筆觸書寫，效果看來不錯。這實際是我在同步修行。

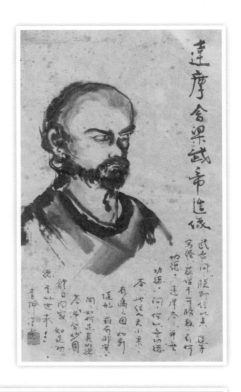

第一關——關外

第二關——入關

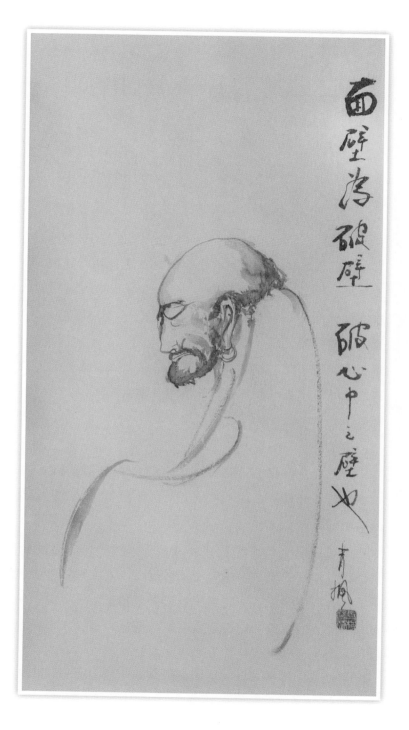

面壁為破壁 破心中之壁也 青城

想當然與一廂情願

　　提起倪雲林的畫風，我們會很自然地想到「靜寂」兩字。他的山水畫固然是以「枯筆」寫之，而他也不喜歡在畫中寫人物，所以我們從他的作品裏很難看到「人在畫圖中」，與常見的「文人畫」大不相同。於是乎，當今之世有些評論者「一廂情願」地說：「倪瓚不憤外族入侵，認為山河雖在，經已無人！」因此而認為倪雲林是以筆墨提控訴，以筆墨表達他的民族氣節。

　　這是多麼高尚的「愛國情操」！

　　實情是不是這樣？

　　可以肯定一點的，是倪雲林這位大名士的確喜歡「靜寂」，反映在書畫裏就是靜山靜水。這是他個性使然，可怎麼扯到「民族氣節」去呢？

　　元朝建立後三十年倪雲林才出生的，再加上成年後才真正面對生活，那麼算來最少也逾半個世紀了。五十年來外族與漢人的交往，已有所不同，譬如說，元朝建立之初廢除了科舉，但政權穩定後科舉便得以恢復。這當是當政者看到祇有這樣恢復社會秩序才能有利統治，或者說，這樣才能使大家和諧共處。

　　倪雲林不入仕，這是他不感興趣吧！他的朋友中也不乏在元朝

當官的。

所以，我們是不是可以用「平常心」來看待一些歷史及歷史人物的問題呢？不必，也不應該用「現代」的觀念，更不應該以自己「一廂情願」的情懷去評述。

且讓我再舉一個書畫中人的例子——

馬遠與夏圭，原是北宋畫院裏的畫師，隨着宋偏安於江南一帶後，他倆的畫作被視為「寫的是亡國之痛的殘山剩水」——又是一種「愛國情懷」了。

實情又是不是這樣呢？

馬遠被稱為「馬一角」，夏圭則稱為「夏半邊」，這實際上是指他倆作品的畫面結構而已。與甚麼表現國破家亡衹剩下半壁江山的「殘山剩水」這樣的說法，毫無關連，全都是後世人一廂情願的。

再來看看石濤的問題吧！

大畫家石濤被後世某些人「詬病」，說他「數典忘祖」，忘掉自己是明代遺臣的後人。他姓朱，卻在清朝時當起官來，指責他沒有一點兒民族氣節，隱隱然說是「漢奸」了。

清軍入關，是 1644 年，石濤則生於 1642 年。換句話說，明朝被清取代時石濤才兩三歲的小孩而已，拿他來比對「八大山人」朱耷，公平嗎？朱耷生於 1626 年，是真真正正面對「國破家亡」的處境。石濤到長大成年時，滿清政府這外族在中華大地已穩定下來了，滿漢人民的相處當是另一番局面。此時石濤出仕早已是另一種世態。

請恕我特別強調這一種現象。就因為當今世代頗有一些學人在談論歷史、談論過去人事的時候，往往就是以現代觀點為出發點。這種情形在某些人來說甚至是「習慣成自然」的。如果用「歪曲歷史」來指出這種現象，也許用詞嚴屬了些，可我的出發點是希望能

因此而令我們有所反思，真正地從歷史本身出發，置身處地，實事求是地看問題。

看問題，不僅是指歷史事件，也不僅是指那些「改朝換代」，而是對一切問題的看法所採取的態度，包括我們如何看待佛教的歷史與發展。

倪瓚

倪瓚，號雲林，生長於元末明初，是元末四大畫家之一（元末四家為黃公望、王蒙、吳鎮、倪瓚）。他的作品畫面結構，空曠遼闊，可以說是逸氣，也可以給你一個落寞之感──全看你個人的感受。

本圖《容膝齋》圖軸，現藏於台北故宮博物院。

馬遠

馬遠與李唐、劉松年及夏圭合稱為「南宋山水四大家」。
他寫山石多以大斧劈皴法，樓閣則以界畫出之。畫面構
圖不取全景，多以一個角落作特寫，所以被稱為「馬一
角」。他的兒子馬麟，畫風與他相若。

本圖是馬遠的《林和靖圖》。

夏圭

夏圭最著名的是「拖
泥帶水皴」，故其作
品水墨淋漓。寫近
景，清晰突顯；遠景
則一派清淡迷濛。他
也像馬遠，不喜歡
取全景，故有「夏半
邊」之稱。夏圭頗受
禪宗影響，從他的畫
作可以感受到。

本圖名為《雪堂客
話圖》。

畫路禪行

在學佛的路途上，我們很重視「修行」兩字。

那麼，怎樣的修行才是「真正的修行」？也許談起這話題時，我們很自然地想到甚麼「安禪法」、「坐禪法」、「行禪法」之類，這當然也是修行的方式方法，特別是一個「禪」字，今時今日愈來愈多人把禪修視為時髦玩意，很「潮」，很不嚴肅似的！也罷，所有成就始於興趣。如果我們一開始把修行視為興趣，也未嘗不是好事！興趣是可以培養的，一旦把興趣培養起來，便會探索下去而不再僅限於興趣了。

一如我們在音樂方面的循循善誘。起始，我們在流行曲的改編上加點「古典」，你發覺，原來這樣的改編比原來的曲調來得更豐富更動聽，最少也多了一點層次，慢慢地，你會從流行曲單一的喜愛而過渡到古典音樂去。（香港管弦樂團改編流行曲的演奏，便是一個非常好的例子。）

音樂欣賞就是這樣一步一步地提高。

我想，禪修也作如是觀，簡而言之，這就是循序漸進吧！

寫了三十年畫，積下一些經驗。最近，為了引導幾位朋友學畫，我不得不認真地思考一下習畫之道，即是總結三十年來自己的

學畫心得,然後希望用簡易方式傳授給這幾位朋友 —— 他們都是「半把」甚至「一把年紀」了,而且還是在其他方面學識豐富的。我得打破常規,不能以一般「初學者」的方法傳授。於是,大膽地以「修行」方式去帶領他們進入「山水之門」。

一開始便強調「濃、淡、疏、密」,用毛筆「點」畫,一點一點地寫樹葉。我建議開始時不妨手腕枕在桌面上,以手指控制落點的輕重;與此同時,還得注意墨點間的「濃、淡、疏、密」。「濃、淡、疏、密」掌握得好,這便等於我們把握寫樹葉的工夫。這工夫,不是一朝一夕的,它是基本功,也同時是一生一世的學習、一生一世的修行。非常重要的一點說明:「濃、淡、疏、密」,不僅是寫樹葉,可以說,我們的中國畫,無論是水墨畫還是設色的,其運寫的原理就是「濃、淡、疏、密」,這還包括畫面的結構。再引申開去說,即使是書法,一幅字的結構,甚至僅僅說一個字的寫法,何嘗不是「濃、淡、疏、密」這四元素的結構?「粗」與「幼」的線條書寫,其實也是這四元素的變調。

所以說,我們習畫不但一開始要重視「濃、淡、疏、密」,即使你已經是「高手」,也得不斷地在這四個字上研習下去。

這是重要的,非常的重要!

在學習過程上,還有一項「重要」非特別強調不可,這就是我今天要講的話題 ——「畫路禪行」。

學畫就像學佛,必須耐着性子,把心情收拾,不要急功近利,我希望大家先把心安下來,平靜地在宣紙上寫「濃、淡、疏、密」,要慢慢地寫,要心平氣和地寫,這就是我倡議的「畫路禪行」。

如果你對學畫信心不足,甚至是「興趣不在此」,也同樣可以「沿此路過」的,同樣是一種修行的方法 ——

道具：宣紙、毛筆、小碟（用水調淡墨）；

在宣紙上「濃、淡、疏、密」地「點」起來，通過這「點」墨而使你學習自我控制，在心身上得到調息。

這種修行方式，我為甚麼稱為「禪行」呢？祇是想說明一個問題：在佛學上，「禪」相對而言是比較自由適意的，不太拘謹，少了一些框框條條吧！

「畫路禪行」就是希望以一種不拘謹的模式隨意進行，它是「隨意」，不是「隨便」。

▌解構來看，筆者本圖也正是從「濃、淡、疏、密」中演繹而來的。

▍一氣呵成

此圖，是筆者自己很喜歡的
作品。

用一枝「開叉筆」及一枝排
筆，交叉運用以「濃、淡、
疏、密」去營造心中意境。

用「一氣呵成」去形容本圖
的書寫，我認為是可以的。

寧靜致遠

　　你即使沒有看過《三國演義》，相信也會經常接觸到這一句話——

　　「淡泊明志，寧靜致遠！」

　　這是諸葛亮說的。原句是「非淡泊無以明志，非寧靜無以致遠！」

　　我為甚麼特別以「原句」寫出？原因是這能比較完整地瞭解諸葛先生的用心，他寫這句話，是放在《誡子書》裏的，——這是他臨終時寫下的「遺訓」，是以教導年僅八歲的兒子諸葛瞻。孔明先生五十四歲便走了，太可惜啊！

　　（所謂「明志」的這個「明」字，是指「明確」，不好誤會為「進取」。）

　　我今天忽然想到諸葛亮《誡子書》裏這句話，原因是看了張志國一幅畫，整個畫面結構，給我的感覺就是淡泊寧靜。

　　張志國是誰？且讓我說說一個自感欣喜的故事。

　　倘若你有長期看這「清風禪」專欄（筆者在《香港佛教》月刊寫的一個欄目），當記得我曾寫過一篇〈畫路禪行〉，是提出一個以寫畫作為修行的方法。其中一組文字這樣說——

學畫就像學佛，必須耐着性子，把心情收拾，不要急功近利，我希望大家先把心安下來，平靜地在宣紙上寫「濃、淡、疏、密」，要慢慢地寫，要心平氣和地寫，這就是我倡議的「畫路禪行」。

如何表達「濃、淡、疏、密」？從「點」開始，即是用毛筆蘸墨去點寫畫作。

朋友張志國看了這篇文稿後，他立即要求跟我學畫。他是一位退休人士，這之前沒有學過畫的。

他就本着這「用心點寫」的方法學起來了。我不以傳統的教畫方法作引導，即是不以甚麼梅蘭菊竹開始；不以如何用筆、如何勾勒作開始。一開始便講山水畫的美學，講畫面結構，講「濃、淡、疏、密」的行走……即使開始時畫得生硬，但興趣還是會愈來愈濃的，寫下去，自然想補救基本功的不足。這樣相輔相成，雙管齊下，畫作自然會日見進步。──還有一點是重要的，我每次跟他論畫，都會強調諸葛先生說的：「非淡泊無以明志，非寧靜無以致遠！」

你看看這裏刊登的張志國這幅近作。第一個感覺就是寧靜致遠，也同時體會到「點畫」做出來的效果。

當然，我們不能以此便滿足下來，任何學習都是無止境的，就像虛空。虛空不是甚麼也沒有，虛空是無盡藏。寫畫如此，修行亦然。這位跟我學畫的朋友，我是以共修相處的，而且經常強調一個觀點：「你可以從我的方法入門，但入門之後你要走自己的路。」我發覺他最大的特性是心境平和、淡泊，寫下來便一派寧靜。這是難能可貴的優點，比我還要好。

當你引導一位朋友學習，而他又能做出好成績，這份喜悅是難

以形容的，這便是我自己的親身體會。

　　另有一項「體會」也讓我留下深刻印象。在相學家林真先生生前，我們經常有聚會聊天的。在他辦公室裏，我看到他桌面玻璃下壓着一張字條，寫着：「博而不專，博亦無益！」印象很深，在我腦子裏印上二、三十年。把「博」與「專」兩字的位置調換過來，道理也是一樣的，博而不專固然不好，專而不博呢？最少也缺乏觸類旁通的啟悟吧。

張志國的作品

禪在山水

香港書畫文玩協會
為慶祝香港回歸
二十五周年，舉辦
「香港美術家書畫
專題作品展覽」，
本人應邀參與。

有畫友看了作品標
題後問曰：「稱為
『融入家國如禪在
山水』，有特別含
義嗎？」

我曰：「你看着這幅
畫有甚麼感覺？」

「我感覺到淡雅、
寧靜，有禪意！」

這就是了！

我曰：「我們對待
自己的國家民族，
就該淡雅寧靜，怎
麼可以隨意漫罵，
甚至破壞！」

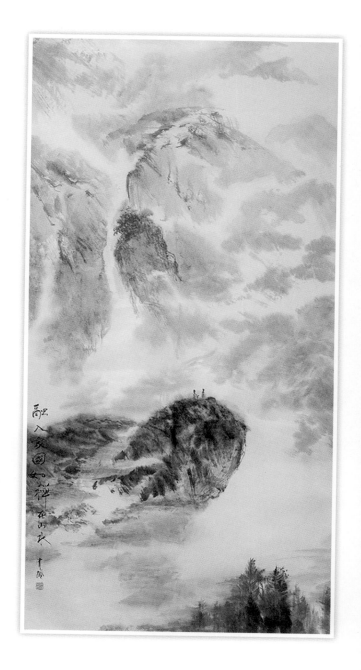

中篇　生活道場

如何扭轉命運

　　我們的命運，是由甚麼決定的？倘若從「宿命論」言，則會說：「我們的命運上天早就作出決定。」

　　是嗎？——也許是，也許不是，我不知道。倒是經常聽到的一句話：「算了吧，由天決定好了！」那不是「上天決定命運」，而是在無可奈何、不知如何是好的時候順其自然就是，所謂「上天」，其實就是「天然」。

　　日前在清理抽屜時，發覺有一張摺疊起來的宣紙，還寫有字。寫些甚麼呢？原來我十多年前在深夜看電視，看到內地一個清談節目——「藝術人生」，主持人宋丹丹女士講了一則有關命運問題，說得精彩，當時怕過後忘記，立即拿出紙筆憶記下來。

　　宋丹丹說——

　　「不斷追求知識，有了知識便產生慾望；慾望改變你的習慣；改變習慣才能改變你的性格；性格改變了，才能扭轉你的命運。」

　　就是這樣。

　　請不要急急追看本文，請先停下來，咀嚼宋丹丹談的這一則話。

　　我個人很認同這一點，——性格改變了才能扭轉命運。那麼我們用甚麼來改變自己的性格？

宋丹丹認為，必須改變平日的習慣。（這可猛然醒起：我們太有惰性了，習慣了便因循地「習慣成自然」，這是一個多麼大的障礙。）

　　推動我們改變習慣的，是慾望。沒有慾望便恍如聞一多先生那一詩句：「這是一泓絕望死水。」

　　但僅僅是在痴想、幻想慾望行嗎？不行，必須不斷地追求知識。為甚麼要「不斷地」？祇有這樣才會產生不滿足；不滿足便會有更多更大的追求慾望。

　　我們的命運便是這樣一環緊接一環、一層一層地更上層樓而形成的，所以，命運的改變便是從知識的追求作開始。

　　—— 知識不能改變命運，但它能令你產生慾望；

　　—— 慾望不能改變命運，但它能改變你的習慣；

　　—— 改變習慣也不能改變你的命運，但它能改變你的性格；

　　—— 性格改變後，命運也隨之而扭轉。

　　我們把這「公式」放在其他方面去，道理是一樣的，大抵這叫做舉一反三、融會貫通吧！

　　回想起來，這三十多年來我個人醉心於書畫藝術，一步一步的走下去，原來是暗合了宋丹丹所說的「藝術人生」。

　　請試試以這樣的「公式」去衡量一下我們今天所做的事情。

　　倘若你把所有業餘時間放在這興趣的學習上（包括對佛學的認知與學習），這知識的吸收與學習將會愈來愈不滿足，由此產生更上層樓的慾望；然後你會自然地調配時間、調整身心，改變習慣……就這樣走下去，你的「興趣學習」必定會有好好收穫，這收穫便足以扭轉你的命運。

　　我經常向一些「大主管」朋友說類似的話：「職位是人家給你的，是職業，一旦退休，甚麼威嚴、光環都沒有了。可是學

問、藝術這些則是自己的擁有，是真正屬於自己的事業，別人是拿不走的。你得從此刻開始，調節身心，退休之後便是你新生活的開始！」

這是生活藝術，於是寫下這一行字——「走好你的藝術人生」。

光環是帶不走的

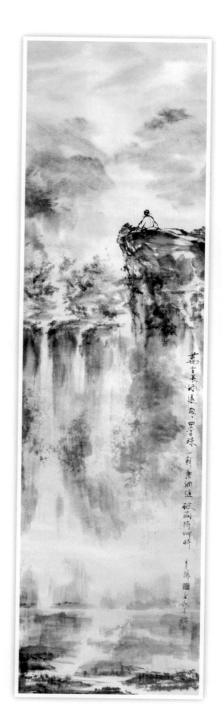

站高一點看

習慣地站在一個位置上看，「視野」就是這樣一個位置。如果甚麼事情、甚麼想法都祇從這裏望過去與想過去，會怎樣？—— 會自以為很有見地。可實際上呢？真的祇有「自以為」這三個字。

我們可以徹底地改變這習慣，站高一點、看遠一點，我們看到的景象將會很不同，想法也隨之而大大改變，這是扭轉我們的「習慣思維」。

「被打轉」的人生

前些日子，趁着在家防疫畫了一堆畫，也看了好幾本書。

其中一本書卻在看後不時在心裏「打轉」，它帶出思考的問題固然多，它也同時帶來一浪又一浪的感觸。

這本書是李昕著的《那些年，那些人和書：一個出版人的人文景觀》，書名很長，但這長長的書名不但點出書的內容，也同時點出了作者的心境——「一個出版人的人文景觀」。

李昕是誰？他曾在香港三聯書店擔任總編輯，回內地後，依然在北京三聯工作，直至退休。他一生都在出版圈子裏，他遇到的作者好些都是「風雲人物」。這本書便是他把一些典型例子提寫出來，有不少是「言人所未言」的。作為書的「賣點」，這很重要，但這還不是我特別想推薦的地方，令我感觸良多的，有兩方面：一、作為「出版人」所具有的真正的「良心」；二、很悲情的人生，是那不能自主的「被打轉」。

我們的人生，本來就是「打轉的人生」，是一生的打拚。但這「打轉」都是屬於自主性的，無論在人生過程上遇上甚麼環境，順境也好，逆境也罷，都是可以採取一種自主、自決的態度。然而過去幾十年來，千千萬萬的人都是過着一種「被打轉」的生活。在本

書裏，你僅看了那篇〈《胡風評論集》的出版風波〉，便禁不住掩卷長嘆，胡風這文化人超過半個世紀的冤屈，最後還是帶着遺憾地去了。他的一生，就是「被打轉」的一生。李昕寫這些文章，無論是寫哪位知名文化人，都有一個共同點，就是為他們組織出版的過程上都有直接的接觸，而且在接觸過程中不但體會學習長輩們的人生經驗，也同時為這些「被打轉」的文化人作了「良知上的平反」。

　　我花了兩三天時間看完這本厚書，不僅僅是看一個「出版人」的心路歷程，也不僅僅是看一些著名文化人的「幕後真相」，它實在是一面人生鏡子，鏡子觀照着我們面相的真實，也同時透過鏡子看到自己的內心世界。我從沒有見過一本書的作者在字裏行間不時地自我反省，不時地為過去處理問題上的小疏忽而作出連番道歉。

　　我最近在案頭寫了一句——

　　「寬恕了別人，才能得到真正的自由。」

　　如果我們總是把別人的「不是之處」放在心上，這種所謂耿耿於懷，又怎樣可以令自己自由快樂？祇有內心平靜、平和，那些惡夢連場的「被打轉」的日子真正過去了，也就讓它真正的過去。周有光、馬識途、楊絳這些「百年老人」，經歷了這麼多風風雨雨，到後來還是「若無其事」地面對生活。他們有一個共同點：追求的是精神生活，物質生活都是簡樸的，而且是非常的簡樸。

　　甚麼叫「光輝形象」？這就是了！

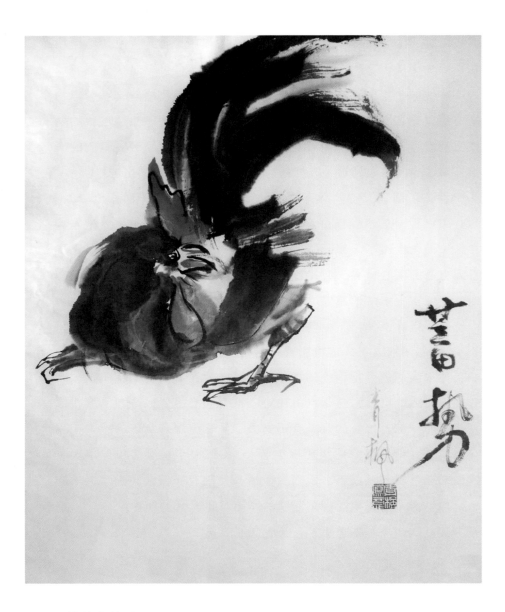

蓄勢與惶恐

在「被打轉」的歲月裏，人與人之間充滿着不信任。

寫下這幅公雞圖。這雞「蓄勢」以待，是提防別人
對牠有所攻擊，與此同時，牠也露出一臉的惶恐。

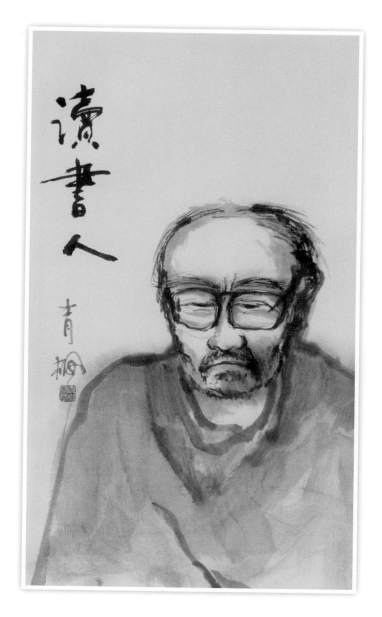

▌讀書人

我想畫一幅「讀書人的形象」。那是怎樣的一副樣兒？

一對充滿憂傷的眼睛 —— 憂國憂民！

「殉諾」

看電影《臥虎藏龍之青冥寶劍》，最大的得着，是真正領悟到何謂「一諾千金」。

「一諾千金」，我們自少學習這詞語，都是十分「正能量」的，所謂「大丈夫言出必行，一諾千金！」看罷《青冥寶劍》，在路上一路思考，原來我們對「一諾千金」的看法實在有所偏差。

「千金」兩字大可改寫為「千斤」。「一諾」，果然有千斤重，可以令你一生一世的背負着。

楊紫瓊飾演的俞秀蓮，她與甄子丹這孤狼，是所謂「娃娃親」，即是小時便由雙方父母訂下婚約，有了這「一諾千金」的婚約後，她怎麼愛慕李慕白也祇能放在心裏，不敢付諸行動，在舊社會，這叫做「婦道」，這叫做「美德」。

上一代「一諾」而使下一代背上一世的苦痛。更有甚者，輕輕的發出「一諾」，卻注下無窮無盡的悲情。戲中，上一代的「貝勒」吩咐兒子：「我死後，你也要把青冥劍好好地留在家中。」作為兒子的，為了這一句「承諾」連性命也賠上了，且不僅是自己的不幸，也是滿城百姓的不幸，—— 由於歹徒要奪取青冥劍而不惜屠城。

是為了保護青冥劍嗎？實際上祇是為了一句「承諾」。問題便出在這裏，我們往往是「為承諾而承諾」，沒有甚麼理性可言。戲中，俞秀蓮已勸少主把青冥劍送上武當，那就了卻紛爭。道理是對的。（雖然此劍即使藏於武當也未必天下太平。）俞秀蓮其實也是「有口話人沒口話自己」，自己不也同樣被「婚約」的「承諾」纏繞一生嗎？

　　我們實在不要輕易地發出「諾言」，更不要盲從「諾言」。

　　看到一則「影評」，説《青冥寶劍》一片的故事情節來得簡單，比不上前集《臥虎藏龍》的豐富。我想説一句：「兩片的情節戲是有所不同的，《臥》片是放射型，而《青》片則是內斂型的戲，不易討好，但卻可以有較深層次的思考。」

　　楊紫瓊的好，實在無話可説，她一站出來就是一位「具傳統女性美德的女俠」，她那充滿「俠味」的穩重，一時之間可想不出當今香港影壇有哪位女演員可以臻至。戲中「鬼爪」這位師傅，一聽到徒兒有難便不顧生死的飛身撲去營救，這可使我想起編導袁和平與甄子丹這對師徒的真摯感情。

　　三十多年前，袁和平帶着初出道的甄子丹，與我在港島灣仔一家二樓餐廳做專訪，我當年是報紙娛樂版編輯。

　　三十年過去了，「袁大眼」成了惹人注目的「武指、導演、八爺」；當年靦腆的「子丹小子」，今天也成了「宇宙最強的丹爺」。

　　時間飛逝，讓我們好好地活在當下吧！

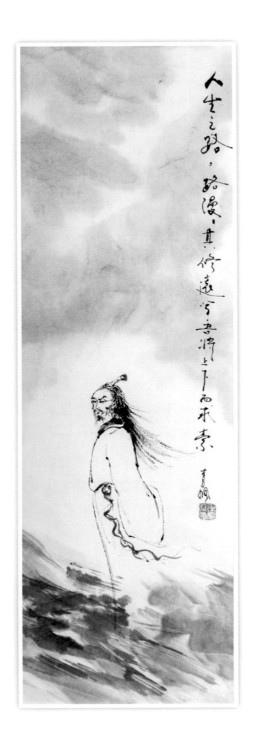

人生之路，路漫，其修遠兮吾將上下而求索 青明

心中的糾結

屈原投江，其實也是潛意識的「殉諾」！——為不能實現自己心中之所謂忠君愛國的諾言，而悲憤投江自盡。他不可以「窮」則獨善其身嗎？

「禪讓」與「無為」

「禪讓」的虛偽

讀中國歷史書，都會看到「禪讓」兩字，但此兩字卻與佛教的「禪」無關。

當然，它也是從佛教的「禪」搬過來的，祇是利用了這個「禪」字的大好意思而行其不義吧！

「泰山封禪」是怎麼回事？

泰山被視為五嶽之首，「封」是祭天，「禪」是祭地，始作俑者，乃戰國儒士，而秦始皇既稱「始皇」，便去拜天拜地，也暗喻他之為人中龍，乃天意。

「禪讓」呢？也像「封禪」一樣，假「禪」而自圓其說罷了，奪取政權而必然製造一個「造反有理」，當無以名之的時候，便來一句「替天行道」！——替天行道呀，天誅地滅，還有甚麼好說？

即使沒有甚麼好說，也會來一番假情假義的，明明是「他的權勢給我橫刀奪了」，還要對方擺出一副「退位讓賢」的樣子，這便是「禪讓」，即是「我今天雙手捧上玉璽，讓你好好地治理天下，你一定比我做得更好，天下更太平，萬民更有福！」其實呢？歷史告訴我們，十之八九的「禪讓」都是拿着刀子架在人家脖子上而迫

出來的「被禪讓」。

「哎喲，我的皇上，我的主子呀，這怎麼得了？你這樣做真是陷小臣於大不義了！」這個「迫宮」的臣一而再地「推讓」，且還不是唱「獨腳戲」的，還有那一大群早已噤若寒蟬或早已同一鼻孔出氣的臣子，這時候會聲淚俱下，跪拜再三，齊聲泣曰：「你還是委屈一下，以社稷為重，接受皇上禪讓的好意吧！」「也罷，事既於此，我……，我斗膽了，我不負皇上所託，鞠躬盡瘁，死而後已……」

至此，「禪讓」禮成！（當然還會「整色整水」來一次禪讓大典。）眾臣鬆一口氣，這位行將「過氣」的皇上更鬆一口氣，倘若「禪讓」不成，說不定還會被趕盡殺絕呢！「禪讓」之後如何？趁那位奪位者仍在惺惺作態的時候，你要求「封地」作最後歸宿，愈遠愈好，遠離是非之地，讓他忘記你！

宋太祖趙匡胤，就是這樣上台的。

「無為而治」的誤解

《道德經》裏有一詞語深入民心，那是「無為而治」。

何謂「無為而治」？有些人看來是望文生義而有所誤解，甚至是作為一種「過失」或「卸責」的掩飾借口吧？

老子的《道德經》是寫給統治者看的，高高在上的領導人的確需要有「無為而治」的胸襟，不要大事小事都一手包辦，有些主政人還以自己的尺度去量度一切。要知道，一個人的識見實在有限，特別是一些專業知識，更非自己「識」所能及。（我從來不與內子談論如何做菜，她入廚四十年，她這方面的專業知識又豈是我這「小學雞」可比擬的？）

過分地所謂「親力親為」祇會令你的下屬「天才變白痴」，他

們再不會發揮甚麼主動了。我曾對一位報紙編輯主任說過這樣的話：「你是策劃版面、指導及帶領編輯工作，不是落手落腳去編稿的。你把精神花費在編輯版面上，這不是表示你勤力，反而是顯示你對這主任職位不稱職，請改善一下吧！」

至於所謂「無為而治」呢？如果你是董事長，可以「無為而治」，看大方向便夠了！但作為實際業務主政人的總裁，也來個「無為而治」這可大件事。（我這裏說的「無為而治」，是指被一般人誤解了的「撒手不理」。）再下來，連中層的部門主管也來個甚麼「無為而治」的話，這將是一個怎樣局面？定然是一盤散沙，不久將來這公司便會「田園荒蕪」。

誤解了「無為而治」其後果是多麼嚴重。

抓得太緊，抓得太細，你的下屬會失去工作的主動性，更會失去創作熱情。

抓得太鬆（誤解了「無為而治」），會令下屬得過且過，「偷得浮生又一天」。

「無為」是一種胸襟，不是「無所作為」。所謂「無為」是指放下執著，解除壓力，可不要誤會是甚麼也不管，否則，何用一個「治」字？

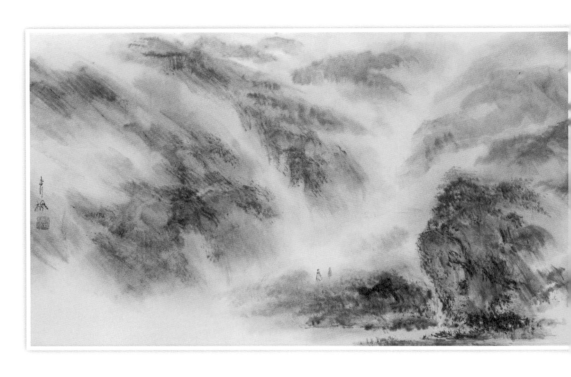

▍人生路途

明白了人生路途上的種種「假惺惺」，我們何不遠離是非之地？最少我們可以「心遠地自偏」。

在逆境中創造生活
── 蘇東坡的「也無風雨也無晴」

　　這些年的全球性大瘟疫，最容易牽動我們心緒的，是如下四個字──

　　逆境求存！

　　面對逆境，我們都會說：「要忍！」先要忍受逆境，才能進而講「戰勝逆境」！所謂「戰勝」，也不是像在沙場上拚個你死我活，而是我們不被逆境壓倒，就好像在颱風過後我們仍能站起來收拾殘局。這就是戰勝。

　　如果你問我：在歷史上，有哪位人物可以稱得上是戰勝逆境的表表者？

　　我會毫不猶疑地說：「蘇軾 ── 東坡居士！」

　　東坡居士說：「若問我的功績，我會回答：黃州、惠州、儋州！」

　　此三州也，正是蘇軾戰勝逆境的三個戰場。所謂「功績」，並不是以替朝廷做過甚麼甚麼作依據。功績，是他的逆境求存！

　　「烏台詩案」，顯然是莫須有的文字獄，藉此打擊所謂「政敵」的蘇軾而已，蘇軾因此而被貶黃州。不要以為這「貶官」祇不過是降職，其實在宋朝這「貶官」等同流放。蘇東坡被貶去黃州是甚麼

也沒有的，「本州安置，不得簽書公事」，即是連一份小小的公職也沒有，祇是掛個「官名」，實際上是留一條「尾巴」，等待再進一步發落。這是「罪官」。蘇東坡一而再、再而三地被貶，從惠州貶到天涯海角的儋州去（今海南島）。百年前的海南島十分荒涼，何況這是千年前？

在逆境中，蘇東坡沒有放棄自己，他很快與當地人融洽相處，他是以自己的智慧才情去「創造生活」。

我們看到那千古傳誦的《赤壁賦》——「惟江上之清風，與山間之明月⋯⋯取之無禁，用之不竭，是造物者之無盡藏也！」

你看，他並沒有被生活壓倒，他是真正地懂得生活，以清風明月來協調生活。這是很了不起的生活取態。

從蘇學士的遭遇可以看到，在宋代做官實在是隱含着大悲哀的。真有「告老歸田」嗎？你即使自己摘掉烏紗，「政敵」一方也不會放過你，仍然會窮追不捨地迫害。（其實又豈止宋代如此？）

活在今天的我們，真幸福！

退休了，有一筆退休金便無憂地生活。能夠過着簡樸、清淡的日子，這才是真正的快樂！即使在職場上幹得不愉快，也可以「東家唔打打西家」。但在古代，在仕途上你能這樣嗎？你祇能一路做下去，是風吹雨打還是風平浪靜，幾乎是身不由己，聽天由命。

蘇東坡是真正的「三位一體」，他內心世界是「道」，但他如果沒有釋家的超脫，則在那一連串的打擊中，他不可能如此的泰然、安然！與此同時，他總是有「兼濟天下」的想法，總是希望在仕途上有所作為。這位集儒、釋、道一身的大才子，在人格上十分「立體」。

我們從蘇東坡的詩詞裏，看到一個血淚交織、情感縱橫的人生。

「回首向來蕭瑟處，也無風雨也無晴！」這是他面對生活逆境

的一種態度。

「但願生兒愚且魯，無災無難到公卿！」這除了帶出感慨之外，是對現世發出嘲弄。

蘇東坡的人格與生活態度，鼓舞了千千萬萬的後世人。

在瘟疫罩全球的今天，我們更需要學習蘇大才子這種在逆境中創造生活的無畏精神。

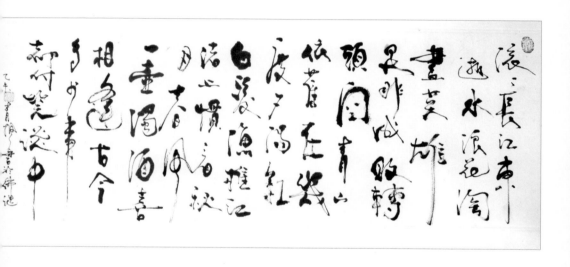

筆者經常書寫《三國演義》這首詞序。它教導我們如何面對逆境。

也無風雨也無晴

蘇東坡在逆境中雖遇上不少不平事，但他的「也無風雨也無晴」，是多麼的豁達。

「真相」
——看兩岸猿聲啼不住

我們常說：「眼所見者，未必是真！」原因是祇看到眼前景象而沒有「透視」到背後的真實。

背後的「真實」又是甚麼呢？

我在一份雜誌上看到：一個中國兒童在長城上拿着一罐「可口可樂」，彷彿告訴世人：「可口可樂」已於某年某月在中國大陸開始銷售了。

實際上呢？是那位洋攝影師偷偷地帶上一罐「可樂」來中國，然後叫一位中國兒童在長城上拿着供他拍攝。（「1979 年 3 月 30 日，長城上的一個小男孩正啜着一罐可口可樂，可樂是攝影師詹姆斯·安丹森偷偷帶進中國的，拍攝當天，他特意在長城上空出一條無人的弧形路，給了小男孩幾個硬幣，請他擺好姿勢，照片發佈十五年後，第一批美國商品才運抵中國。」這是中國《人文歷史》雜誌的圖片說明。）

你看，這就是所謂「照片的真實」。

如果你依然認為，「在攝影鏡頭下，一切無所遁形」，你便中了那「假象的真實」的圈套。

——一切由心造，包括這「攝影的真實」。

幾年前的一段日子，香港充滿「亂象」。你在網上看到的一些畫面及文字報道，會是真實的反映嗎？如果你視之為「真實」，對某些人來說正好是「正中下懷」。

《金剛經》說：「若見諸相非相，即見如來！」隱隱然，也概括了上述這些「表面的真實」。

也罷，不說這些，讓我們看看一些「假象」帶來的美感——

我遠遠地看到在一組青翠山丘間，有一抹紅色瀉下，彷彿是深秋紅葉，看着心嚮往焉！然而，當我以攝影鏡頭把它拉近來看看，——啊，那是甚麼深秋紅葉？衹是一抹被山火燒焦了的樹叢。

「煞風景」了嗎？如果我不追尋真相，那「深秋紅葉」的美感會依然存放在心裏。這「假象」其實是景由心生。

「詩仙」李白，有一首傳誦千載的好詩，我們打從小學已開始誦唸了——

> 朝辭白帝彩雲間，
> 千里江陵一日還；
> 兩岸猿聲啼不住，
> 輕舟已過萬重山。

寫長江三峽的險要與水流急快，彷彿就在眼前。李白詩的特性是動感十足，由動而產生出來的意象，直教人一讀難忘。寫瀑布，你怎麼可以想像到「飛流直下三千尺，疑是銀河落九天！」想像力之豐富，到了令人瞠目結舌的地步。說回這首寫長江的短詩吧！你看，短短的四句，每一句都帶上動感的，「朝辭」、「一日還」、「啼不住」、「已過萬重山」，全都與時光飛逝連結起來的。這動感之美，美不勝收。

可是，當我們瞭解某些背後的「真相」，則這種美感還會存

在嗎？

　　像李白這首動態十足的好詩，在我知道這寫作背後的一些現象之後，再也興不起誦唸的念頭了。怎麼回事？

　　為甚麼會有「兩岸猿聲啼不住」？

　　原來，不少江湖賣藝人是會訓練一些小猴做「馬騮戲」的。這些小猴既有市場，便有人在長江兩岸大肆搜捕。一旦捉獲，立即用小船將小猴快速運走。小猴的父母眼見子女被拐去，牠們能怎樣？牠們亡命地在這些險要山石間飛奔追隨，一邊狂奔，一邊啼哭。

　　李白寫這「兩岸猿聲」，用上一個「啼」字，必然是曉得這真相的。——多麼悽慘的真相！

　　「兩岸猿聲啼不住，輕舟已過萬重山！」

　　換了是我，不忍寫。

　　把李白也拉扯過來說上幾句，不好意思！我祇是想說明一點：當你明白「真相」背後的真相，有些想法便會自然地在心底裏起變化。

長江萬里圖

不少前輩畫家都寫過《長江萬里圖》，包括元代的王蒙、明代的沈周與吳偉、清代的王翬，還有近代張大千。如果以寫生的形式出之，可無法表達長江的萬里，一如黃公望寫《富春山居圖》，都是以一種精神面貌出之。

擴闊後的長江，肯定聽不到也看不見「兩岸猿聲啼不住」的淒厲情景。

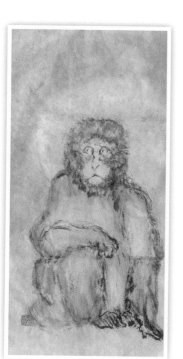

吾友伍槐枝擅書法，邀他為本文寫李白這首詩。我特意請他強調那個「啼」字。如此寫下來，這首詩便別有深意了。

我寫了本文後，添繪一幅猴子。牠有一副哀傷的臉容。

武則天的「佛性」

武則天稱王。她去世後按照其遺願，在乾陵立下一塊「無字碑」。

對於這「無字碑」，後世人解說紛紜，有說是她謙虛，不談自己的「豐功偉績」；有說是她把自己的功過，留待世人評說……無論是哪一個說法，其實都是「解者自解」，按照自己的看法，或者是迎合某些人的觀點而論說罷了。

武則天究竟是一個怎樣的人？相信論者一下子也不好說，也就說她是個「複雜的人」吧！

不過，通過對武則天的看法，也正好說明了「人的多面性與複雜性」，可不應該「一刀切」地去肯定甚麼或否定甚麼。雖云「人之初性本善」，但來到這人世間後，紅塵滾滾，滾得「一身複雜」，所以，人性是複雜的！但有兩點，我個人以為是可以肯定的——

一個人的「功」與「過」不應該有所謂「三七開」、「四六開」這樣地打着算盤去加減乘除，有「功」的地方就是有功；你如果犯下錯誤，不能說甚麼「將功補過」，更不能說甚麼「相比之下，『功』大過於『過』！」

沒有這回事，也不應該有這回事。錯的就是錯的，對的就是對的。

因此，對武則天這「一代女皇」，豈能説甚麼「她還是對中華民族有大貢獻，對佛教有大貢獻！」

不知有些人是故意還是無心，總是遮掩她非常沒人性的一面而去突顯她的所謂「豐功偉績」。

這個女子，可以親手扼死自己的親生孩兒而為了嫁禍皇后；為了自己「上位」以及那怨毒的報復，把皇后和蕭淑妃斬了手腳，硬塞在一個埕內浸酒，祇讓對方僅露出一個頭來。這比凌遲處死還要殘忍。

啊呀！人性之陰險奸惡、兇殘暴戾到這樣的地步，你如何去替她功過「對數」？能「對數」嗎？

其次，她的荒淫無道，即使是野史有諸多誇張的描述，但能否認她沒有這樣的穢行？更教人搖頭的，是她的親女兒 —— 太平公主，為了討好她，居然把自己的「情夫」雙手奉上，而武則天亦「欣然接受」。這叫做「有福共享」嗎？

武則天對佛教有極濃厚興趣，甚至有説她篤信佛教，不僅虔誠，且運用她的權勢使佛教在唐代大行其道，她甚至以「一國之君」跪拜神秀這「國師」。

請恕我有這麼一點看法 ——

武則天之所以「篤信」佛教，完全是為了自己「贖罪」（她心知肚明，自己做過的壞事太多了）。我相信她也會像一些「痴徒」一樣，以為這樣就是行善積福，以功補過。

一個連基本人性也沒有的人，你去説她有佛性？這不侮辱了「佛性」兩字嗎？

百年來，有一些人習慣「非此即彼」的二分法思考模式（或者説「不思考模式」）—— 好人好到極點，壞人壞到透頂！

人，會是這樣的嗎？

醉歌田舍酒 笑讀古人書

王維詩句 青楓

莊子其實是看透「人性」。

時間的考驗
——李白與杜甫

今天我們在說唐詩的時候，往往是李白、杜甫並稱，前者是「詩仙」，後者是「詩聖」，此外還有一位「詩佛」，乃王維。

從今天的閱讀欣賞觀點看，則李與杜的而且確是不相伯仲，是同等的舉世讚譽。但假如時光倒流，讓我們返回到唐朝去呢？

可以肯定地說，在那時勢杜甫詩的聲譽是遠遠不及李白的。

原因何在？我們不必以詩論詩，而該看的是兩人當時的所謂「社會地位」。——我這樣拿出來說，是看到時下一些文友在談論歷史人物時，往往忽略了人家的社會處境。

李白貴為朝廷常客，其詩才很受帝王、妃子的喜愛，他亦「好識做」，寫下不少「宮廷詩」。所謂「上有好者，下必甚焉」，李白既受帝王、妃子的歡迎，則民間也就勢必然跟風。在推波助瀾下，李白的詩無疑是大受歡迎了！——這裏得說上一句，以李白的才情，當然受之無愧！

杜甫呢？雖與李白是知交好友，但社會地位顯然大大不同。杜詩寫的是民間疾苦，你甚至可以說他是「為民請命」。這在朝廷那些人看來又豈會是「喜見樂聞」？

杜甫祇是個小官、小吏，且還經常地為五斗米折腰，「朱門酒

肉臭，路有凍死骨」。他在當時寫下這樣悲慘的詩句，可知道這是他的切膚之痛呀，—— 他的小兒子不久前才餓死。

唐之後，在後世裏又為何真正地「李杜相輝映」？兩者受歡迎的程度是真正地並列起來了。

這就因為兩大才子在後世經已沒有在世時那種社會比較，真正地以文才實力讓人家去評說。

所以，無論是「詩仙」李白、「詩聖」杜甫，以及「詩佛」王維，唐之後都可以說是劃一地以才情面對世間考驗，也可以肯定地說，杜甫在唐以後的歲月，「社會地位」祇會愈來愈堅實飽滿，就因為他的詩內容是從民間出發，真正地得到大眾的共鳴。這也正好用上我們常說的一句話 ——「一切物事要經得起時間的考驗！」

所謂「時間的考驗」，就是「汰弱留強」的考驗。有些論說是經不起考驗的，像潮流之物，潮流一過，也就隨之而「大江東去」！有些論說則剛好相反，是稱得上「歷久不衰」的，像《道德經》、《莊子》以及為數眾多的佛經，當然也少不了惠能的《壇經》。這些論說之所以能經得起時間的考驗，就因為它本身有發光發熱的實質性的可取，並非僅是潮流之物。

李白較之杜甫，年長十載！（李白出生於公元 701 年，杜甫則於 712 年出生。）兩人真正的交往雖不過三兩年，但詩才早已互為欣賞。所以，兩人實際上是有着深厚感情。

李白晚年不但不再得意，且還不幸地被投獄（是他不知好歹地誤上「賊船」，明知永王李璘有謀反意圖仍投其帳下，結果負上「附逆」之罪），這是他人生中最坎坷的時刻。李白逝世後，杜甫時有懷念詩。其中《夢李白》有詩句曰：「江湖多風波，舟楫恐失墜！」這除了說的是行船遇風浪外，也同時指向這個社會，—— 江湖多風波！

「冠蓋滿京華，斯人獨憔悴！」杜甫描寫李白的這一句，經常被後世人借用。這一句也正好寫出李白晚年的實況，再不像同代詩人孟郊說的「春風得意馬蹄疾，一日看盡長安花！」剩下的，祇是「斯人獨憔悴！」

最後那一句「千秋萬歲名，寂寞身後事！」是共鳴了，雖說的是李白，那何嘗不是杜甫的「夫子自道」？但，兩大詩人在往後的千秋萬代，詩情與才情可一點也不寂寞！——這也正是時間的考驗啊！

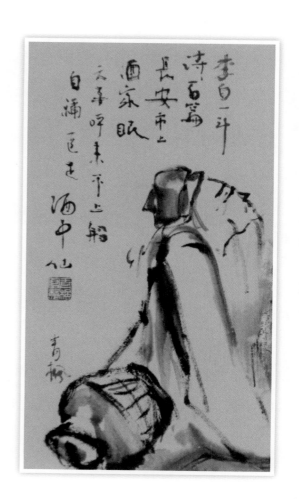

酒中仙

「李白一斗詩百篇，長安市上酒家眠，天子呼來不上船，自稱臣是酒中仙。」

這是杜甫寫李白的詩，很傳神地把李白的戀態寫出來了。這正是李白的個性，說是率直也好，說是「不識好歹」也未嘗不是。我寫這幅「李白造像」，就以這副樣兒出之。

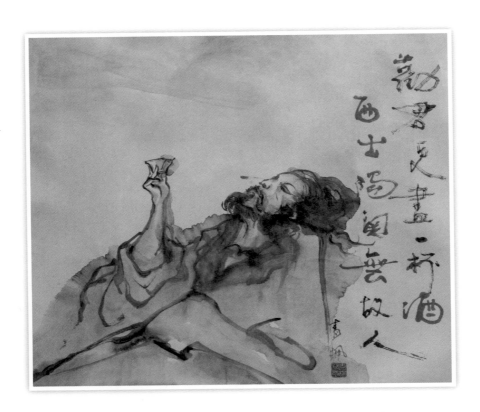

孤寂‧清冷

曾在畫展場合看過王子武寫李白對月獨飲，那是「舉杯邀明月，對影成三人」，很孤寂，畫面結構出色，遂使我留下深刻印象，往後寫李白晚年的孤清，也就自然地模仿王子武先生這幅大作，祇是加重了幾分淒苦。不知怎地，也同時把王維的「勸君更盡一杯酒，西出陽關無故人」這詩句列上了。——在寫本圖時，我就是不斷地聯想到「西出陽關無故人」的孤寂、清冷，也許因為我到過敦煌，憑弔過陽關遺址。

清風滿鬢絲
——唐伯虎的真面目

　　唐伯虎，原名唐寅，字子畏及伯虎；號「六如居士」，又號「桃花庵主」。

　　民間裏，唐伯虎被寫成是一位風流才子，這與他刻章自稱「江南第一風流才子」不無關係。伯虎刻此章乃自嘲及「好玩」者多，而自嘲及「好玩」背後，又有幾分淒酸。他二十九歲參加鄉試，獲第一名，故被稱為「唐解元」。（明代試制，鄉試首名者稱為「解元」。）

　　唐解元本可「春風得意」，可惜次年被牽引到一場科舉公案而投獄。他出獄後，不再寄幻想於仕途，索性遊山玩水。隨後，寧王朱宸濠邀他擔任幕僚。唐伯虎乃「眉精眼企」之人，察覺到這位寧王有謀反意圖，為避嫌，索性「詐傻扮懵」。寧王見他「傻仔」一名，放棄任用。於是伯虎趁機返回故鄉，從此「燈紅酒綠」，以賣畫度餘生。（他祇活到五十四歲。）

　　好，讓我們看看這位「風流才子」的真面目。首先，我覺得他後來刻印自稱「江南第一風流才子」，可不是真的如此自以為是，實際上是藉此向寧王朱宸濠之流表態——

　　我真的是「花天酒地」，且自命風流才子呀，絕對不是「詐傻

扮懵」的！

倘若寧王那些人知道他「詐傻」而辭官，面子過不去，説不定還會要他人頭落地。所以，唐伯虎往後的日子就這樣「玩」過去了！

但，真性情的唐伯虎會是這樣的嗎？——絕不！我們看他的書畫作品便曉得真正的他是怎樣一個人。

他的畫，一絲不苟地完全放在傳統裏，無論是山水、人物、花鳥，都是規規矩矩的。看他的山水畫，有雄偉的一面，也有清淡細緻的描畫，用「剛柔並濟」四字形容並不誇張。後世有評論者言：「唐寅的山水畫，柔弱，欠缺大氣！」

我想，這不是「大氣不大氣」問題，這祇是每人的風格不同，譬如文學創作吧，有人大氣磅礴地寫大時代、大戰爭，但也有寫愛情小品。這裏是兩種不同的寫作取向。寫畫亦然。所以，我們不能從這角度去評説唐寅的畫風的。唐寅的仕女圖倒是有強烈的個人風格，亦即所謂「與眾不同」。但無論是山水還是人物，唐寅的作品總是一派傳統文人氣質的，如果你從「點秋香」這類民間故事去看伯虎，則怎麼想像也不會想像到他是這樣一位「傳統文人」。

唐寅是「吳門四家」之一，另三人是沈周、文徵明及仇英。可見他當年在江蘇書畫界裏的名氣。他的畫作也大受民間歡迎，在應接不暇之時還請老師周臣代筆。老師寫好後，由他簽名蓋章便是。有不少買家亦曉得這是「代筆」的畫，但反正要的是「唐寅」這簽名，誰人代筆並不在乎。周臣是「畫匠」，畫技好，但怎樣「遷就」伯虎的畫風也還是欠缺文人氣質的，到底不是讀書人。

唐寅的詩與畫，實際上就是他個人真面目的呈現，所以，在作品裏他堅持那份傳統文人氣質，一點也不輕狂。

我們來看看他的《事茗圖》吧！那份優閒淡雅，躍然於紙上；

他題上的那首詩，既點出畫意，也同時寫下自己的心境。他的字，同樣的端莊淡雅，是文人的「自家字」──

日長何所事，茗碗自賫持，料得南窗下，清風滿鬢絲！

好一句「清風滿鬢絲」，不正是他坷坎一生的一點慰藉嗎？

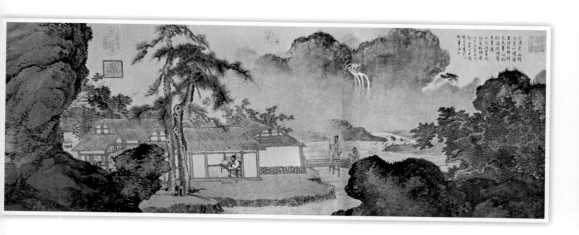

心之深處

唐伯虎的山水畫，還有他的人物畫，傳統文人氣質重，且是一派的清雅淡靜，這才是他心靈深處的真面目。

桃花庵歌

唐伯虎這首《桃花庵歌》，流傳五百載，它除了以嬉笑式樣指出世態炎涼，也同時是自己的「心聲」，在「玩世」聲中，其實也透出心中陣陣酸痛。

且讓我們先來看看這首《桃花庵歌》——

　　桃花塢裏桃花庵，桃花庵下桃花仙，

　　桃花仙人種桃樹，又折花枝當酒錢。

　　酒醒祇在花前坐，酒醉還須花下眠。

　　花前花後日復日，酒醉酒醒年復年。

　　不願鞠躬車馬前，但願老死花酒間。

　　車塵馬足貴者趣，酒盞花枝貧者緣。

　　若將富貴比貧賤，一在平地一在天。

　　若將貧賤比車馬，他得驅馳我得閒。

　　世人笑我忒瘋癲，我笑世人看不穿。

　　記得五陵豪傑墓，無酒無花鋤作田。

伯虎，真正的書畫名家。他曾寫下這樣一句：「閒來寫就青山賣，不使人間造孽錢！」我認為，這位「桃花庵主」實際上是以桃花代替心中的書畫，所以，我們在看《桃花庵歌》這首詩時，不妨把桃花代入他的書畫去。

「又折花枝當酒錢」，即是「閒來寫就青山賣」；「酒醒祇在花前坐，酒醉還須花下眠」，他，唐伯虎，「醒」的時候便呆呆地看着自己的畫，能真正令他醉心的，是在寫畫的時候（酒醉還須花下眠）。

讓神話還原「人間」

佛陀在世時並無所謂偶像崇拜。

佛陀在人間，吃飯、睡覺、講經、參悟，全都與弟子們在一起，於是乎，我們不論從經典的追溯閱讀，還是民間一般流傳之說，所感覺到的釋迦牟尼就是一位導師，與眾弟子在一起、與信眾在一起的共同生活。那時候根本沒有甚麼佛塑像。在佛陀寂滅之後，在一代一代的思念中才產生偶像崇拜的。要崇拜偶像，最直接的做法便是塑造一個形象。觀想這形象而進入思念的境地去。這觀想便是一種方法，我們可不是要在這「偶像」的身上得到甚麼。

為了更多更好更大的崇拜，又必然地與各種迷信沾在一起。迷信，便是製造偶像崇拜的自然甚至是必然的手段。兩千年來也不知製造了多少「神話故事」了！也因此，我們對佛祖真正的認識，愈來愈模糊，愈來愈「超越」人間。佛祖已成為高不可攀的「神」。「造神運動」，在我們歷史長河裏看得還少麼！

我在一次介紹寺院時，用手指了指佛像然後解說，有一位女士來到我身旁，很誠懇地、悄悄地對我說：「陳先生，你不要用手指佛像呀，那是不敬！」

我很感動這位女士的虔誠，也同時很感受到「悲哀」。用手指

一指木雕的佛像就是「不敬」嗎？——「不敬」與否，是從「心」出發，不是從我們的形體動作去呈露的！更重要一點，我們是不是對「迷信」着了道兒？把佛陀神化了，才會把指一指佛像而視為不敬。

讓佛陀還原於人間吧，我們要像尊敬一位導師那樣尊敬便好。

佛陀寂滅時，有弟子問曰：「我們今後思念你，可以怎樣做？」

佛陀這才提出了留下毛髮以作追思懷念。佛塔的出現也是由此而來。這時候也祇有留下佛陀的「足印」而仍未有形相的塑造的。我在一個展覽會上看到佛陀足印的「真跡」。相傳的這「足印」，長度逾尺。如果按比例來看，則佛陀將會是一位真正昂藏七尺的巨人。不知道有沒有這個可能？「真跡」與否，其實也無關重要。一如我們看眾多佛像的造型，哪款是「真」，哪款是「虛擬」，這全都不重要，這祇不過是一種寄託罷了，一如我們到各地去遊覽，看到一些名勝古跡你也不必太認真，譬如我們看到黃鶴樓吧！你儘管唸着唐代崔顥那首詩——

「昔人已乘黃鶴去，此地空餘黃鶴樓；黃鶴一去不復返，白雲千載空悠悠……」眼前這黃鶴樓也不知是重建了第幾遍，絕對不會是當年的模樣兒，但有甚麼要緊呢？我們看着眼前這黃鶴樓無非是發思古之幽情，想那「白雲千載空悠悠」而已。

對於佛像的形相，亦作如是觀。因此，我寫觀音像，也不去追究探索真正的觀世音菩薩究竟是怎樣的，甚至是男是女也不去理會，要突出的，是觀世音菩薩端莊慈悲的一面，在形相上能否顯現端莊慈悲，這才是我最為看重的，這已經不是「形神俱備」的問題，說是「以形寫神」則可。

《金剛經》說：「凡所有相皆是虛妄，若見諸相非相，即見如來！」

從「精神」上把佛陀還原於人間，是我們今天思考之事。

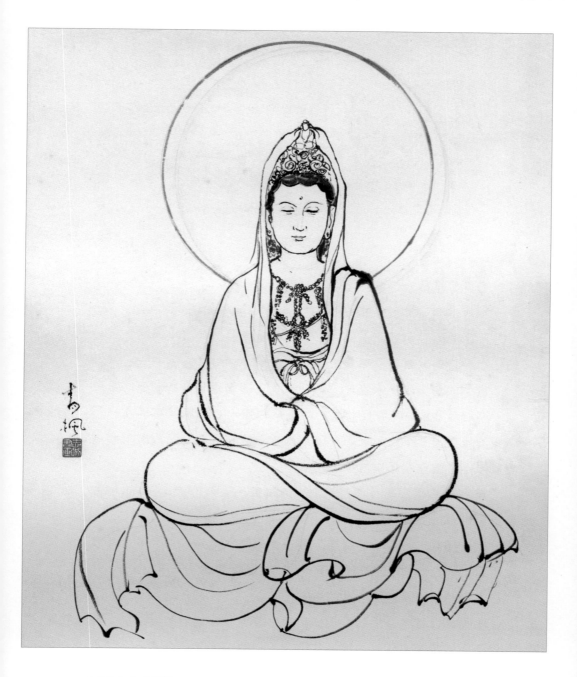

▍觀自在菩薩

繪寫觀音像，重要的是透過形相表現觀音的端莊慈悲。

放生・活着

放生，是慈悲行為。

正如本刊（《香港佛教》月刊）寫的「放生的意義」——

除了「給牠們放出一條生路、一個生機」之外，也同時是讓我們「培養護生，尊重及關愛生命的慈悲精神」。

放生的意義很多人都懂，但「放生」的過程呢？我們便經常聽到一些聲音說：「這是放生嗎？還不是送死！」怎麼回事？在「放生」的過程上似乎出了問題，譬如淡水魚放在海裏，又或者那些魚蝦蟹根本不適宜在那區域放出。

在港島某碼頭的「海鮮檔」，曾貼出一張張告示：「本魚檔有放生魚售賣。」

售賣海鮮，是為了滿足別人的口慾而賺取金錢，如今兼售「放生魚」，算是「多元化經營」嗎？看上去總有點滑稽可笑。

在書本上看過這樣一則故事——

漁民是以打魚為生的，不捕魚便生計無着，如何是好？於是有一個做法：落網捕魚，把網的其中一面打開，如果那魚想走便從這缺口離去吧！

（據說，「網開一面」這成語便是由此故事而來。）

前些日子與友人閒談，他說了這樣一樁事：

廣東某地，有村民在一個大魚塘前售賣「放生魚」，他看到這魚塘安插上好幾根大木頭，顯然地，木頭下是縛着魚網的。怎麼回事？

原來，魚「放生」就是放入這個池塘裏（水下有網），到若干時日，再把魚網收起來，這些魚又可以再拿去販賣了。就這樣反反覆覆、來回多次地「放生」賺錢。這些可憐的網中魚呀，牠們之所以有存活的空間，就因為尚有這一點「利用價值」。如果連這「利用價值」也沒有，那它們的生命也隨之而告終。

這樣設網販賣放生魚的「愚民行為」，真教人悲憤交集。

「人，怎樣活着？」我很悲情地從「網中魚」而聯想到「人的活着」。多年前看到一張圖片：一個老農婦捧着碗在喝水。這畫面一直在腦袋裏盤旋，總希望有朝一日能把她憶寫起來。月前，終於決定下筆了，就一口氣畫了這幅「活着」，——老農婦的一隻眼睛呆定定的，另一隻眼睛給鬆弛的眼皮覆蓋了；一雙粗糙的手牢牢地緊抓着飯碗。這就是生活。祇要活着，總有一絲希望。

——「崇偉的權勢者啊，你不要把人像網中放生魚那樣反反覆覆地折騰着，你就真正地關愛別人的生命，讓別人有尊嚴地活着吧！」

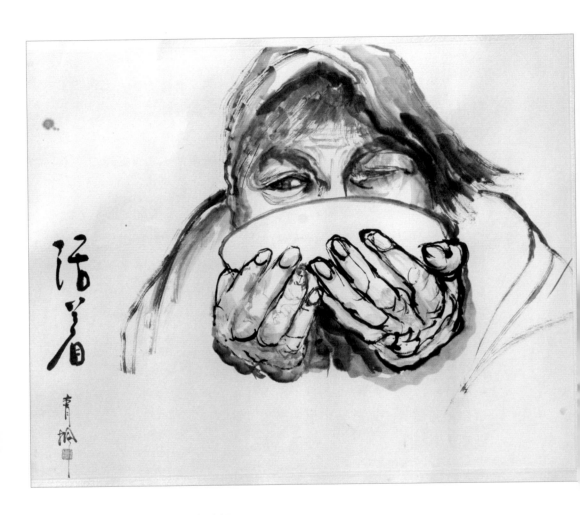

祇要活着，總有一絲希望。

在虛空中與你共舞

兩尾魚，在水中款擺，時而碰碰嘴，時而又各自游開去；再一會兒——又聚在一起喁喁細語……看着，真教人想起惠子、莊子的對話：子非魚，安知魚之樂；子非我，安知我不知魚之樂。

正在樂也融融之際，有「人」指着魚缸說：「老闆，這條夠肥，夠生猛，就要這一條！」

原來這是海鮮酒家的一個魚缸。

這尾生猛鮮活的魚給撈走了。

剩下的那一尾，在缸裏游着、轉着，牠似乎在尋找剛才還跟自己碰嘴，跟自己款擺共游的伴侶，如今，哪裏去了？牠跟我捉迷藏嗎？好呀，讓我尋找，像兩小無猜地尋找……不對呀，眼前除了水，甚麼也沒有！噢、噢、噢噢……明白了，牠被捉去，牠被「擺上枱」。

眼前水茫茫，牠也分不出是淚水還是缸裏的水。牠孤單地，孤獨地巡遊着，慢慢地靜下來了，一動也不動地靜下來，像「人」浮潛在水裏的樣子……

「老闆！」牠又聽到缸外「人」的聲音在說：「這一尾動也不動，看來快死了？就便宜些吧！」

——剎那間失去伴侶，頓然感到生之無常。你說我快死了？那就快死吧！

也不知甚麼時候，這尾魚被撈起，也被擺上枱去。

天茫茫，地茫茫，水茫茫，我在虛空中與你共舞……

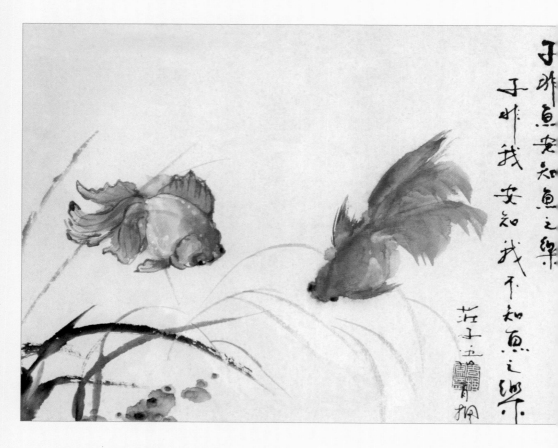

子非魚安知魚之樂
子非我安知我不知魚之樂
莊子五 青楓

「我在虛空中與你共舞！」

我們的「青春之歌」

此際（按：本文寫於 2020 年），每聽到電視上播出《獅子山下》這首歌，心裏總是百般滋味。

此歌是 1979 年電視劇《獅子山下》的主題曲，顧嘉煇作曲，黃霑填詞，羅文演唱。

當年的香港，可沒有像今天的「撕裂」。也許，用上「撕裂」一詞又會被某些人拿來「定性」，但你能否認今天香港這個社會不是在「撕裂」嗎？這也同時反映在傳播媒體上。

《獅子山下》一劇，一眾藝人以及製作人員，特別是編導黃華麒，都可以見到他們的誠意。黃霑這歌詞所表達的，是上世紀七十年代香港人的心聲。七十年代正是香港經濟起飛的年代，這「起飛」不是「暴發戶」式的，而是大家咬緊牙關，以勤奮的工作態度、簡樸的生活態度去面對眼前一切。

「人生中有歡喜，難免亦常有淚！」 我們都知道，生活就是這樣，歡樂與悲苦總是一對親兄弟似的，又或者是「我中有你，你中有我」的共生共長。

今天，像我這樣歲數的人，都會回想上世紀六十年代、七十年代，以至八十年代的艱辛歲月。這回想總是溫馨的，就因為那年代

的我們，「**既是同舟，在獅子山下且共濟，拋開區分求共對！**」同舟共濟，這是我們炎黃子孫一向的做人宗旨，哪會像今天共坐在一艘船上還去鬥個你死我活。今天，不但不是「拋開區分求共對」，反而是「拋開共對求撕裂」。這是甚麼世代啊？今天的年輕人，甚至是人到中年者，沒有經歷過上世紀的艱辛生活，會聯想到在天台上課嗎？會想像得到一下課即趕回家與母親一起穿膠花賺那一毫幾分的生活費？

我們這些從「艱辛歲月」走過來的人，如果太多地責怪年輕一代也是不應該的，我們也有不對之處，對下一代是「寵壞」了，就因為我們承受過不少艱苦，總希望在力所能及之下盡量地讓孩子們過得舒適些，特別是能夠讓他們安心地讀書學習。

出發點當然沒錯，可也應了那一句所謂「慈母多敗兒」，——不要把責任全推在「母」身上，所謂「嚴父」不也同樣栽在一個「寵」字？這是共同的責任。

五十年過去了，我們今天再來聽這首《獅子山下》，一幕幕的社會撕裂在腦袋中翻浪：圍堵立法會的、街頭擲磚頭的、雜物堵塞交通的、用燃燒彈傷人的……，今天怎麼會變成這樣？

「**放開彼此心中矛盾，理想一起去追，同舟人誓相隨，無畏更無懼……**」

能否放下心中矛盾，首先我們得願意「放下」才好。「盲目地堅持己見」、「誓死不相往還地執着」，好嗎？

有人堆砌起一個「道德高地」，然後站在上邊搖旗吶喊，彷彿是一道「風景線」。

五十年前，我是年青小子，曾與一眾同事攀爬獅子山。坐在「獅子頭」旁邊，憧憬着未來的好日子，禁不住開懷高歌，那是我們的「青春之歌」。

今天，一代人、二代人（進入中年的老師們）、三代人（青少年學子），能不能手牽手、心連心地共唱——

　　「**同處海角天邊，攜手踏平崎嶇，我哋大家用艱辛努力寫下那，不朽香江名句！**」

▎曾有朋友問我：「對今天的香港情勢有甚麼看法？」我説：「睡獅已經醒了，三個字——時辰到！」

風風雨雨碰碰撞撞。
2019 年香港。

禪在「文人畫」

喜歡寫「文人畫」，不僅是因為我本身是文人，更重要一點，個人以為文人畫是徹底地打破了繪畫中的客觀實體的「再現」。

在西方繪畫裏，很大一個做法是「再現」，「一本正經」的，甚至是「纖毫畢露」地使繪畫對象「再現」。這「再現」也曾經成為主流。與此同時，在中國畫方面亦步亦趨，亦有頗多繪畫者同樣在追求「再現」。即使繪畫工具與物料的不同，甚至是技法的不同，但在「再現」這一點上卻與西方一些繪畫精神如出一轍。

但，我們看中國畫裏的文人畫，卻完全擺脫，甚至可以説是「摒棄」了這種「再現」現象，完全是「從心所欲」，寫的是心境。而「實體」在這裏衹不過是一種媒介。這是文人畫的根本。

在《中國繪畫精神體系》一書裏，我看到作者姜澄清先生也談到這問題。

他説：文人文化流變，結出了種種奇異的果實，活脱的文人精神，不將繪畫鎖囚在「再現物象」的圈子裏。

他也強烈地談到「再現物象」這問題了，而且用詞生動準確，——用「鎖囚」兩字形容一些畫人「再現物象」的做法，精確地説出問題的所在。

此外，姜澄清更指出文人寫文人畫為何特別鍾情於山水。

他說——

> 文學追蹤社會現實生活最緊，而繪畫追蹤哲學思潮、宗教精神最緊。文人畫從胎孕之日起，便與禪家思想、老莊哲理難分難解，它是籠罩在方外精神下的。所以，文人畫中，山水一科被看得最高，道理是山林崖穴，恰好隱喻此種方外觀念。

大抵，有關談文人畫寫作的，都會認同姜先生這說法。

禪畫與文人畫在某一個層面上可以說是「一脈相承」、「共融共生」，主要原因是兩者都以「精神境界」作為描述書寫的依歸——這還不僅是禪，「老莊」者亦然。

千年來，談論禪畫似乎中國不及日本來得熱衷，甚至有說，「如果要看經典禪畫，祇好到日本去」。

這說法，不能說有甚麼錯。在唐以後，中國幾位禪師的畫作大受日本僧人重視，那些來華參禪問道的日本僧人，返回東洋時也帶走好些中國畫，當然其中有不少是禪畫，法常禪師的「白衣觀音」更被日方視為「國寶」。

（有懷疑者曰：「『白衣觀音』不是應列入宗教畫嗎？它寫的是觀音形象。」我看，把法常禪師這「白衣觀音」列入禪畫，主要是作品本身那流暢的線條，那簡潔淡雅的結構，其實這已經很「禪」，——這是精神上的禪畫。法常禪師在中國畫壇裏，人們多以他的名號牧溪稱之，他生活於宋末元初之間。）

在過去的日子，何以禪畫在中國未能像在日本那樣備受「重視」？

文人畫在取向上其實已包含了一個「禪」字，既然禪意在文人畫裏已成為有機的共融，則不特意地分別開來乃是自然之事。

不過，我在想，將來的文人畫很有可能除了抒情地寫心境外，更會吸入「禪意」，把禪裏這些體會與領悟融入文人畫去。如果是這樣，則可以説將來的文人畫會在追求老莊哲思的基礎上更深入去探討禪意，會有更高層次的顯現。

　　會不會是這樣呢？請方家指正。

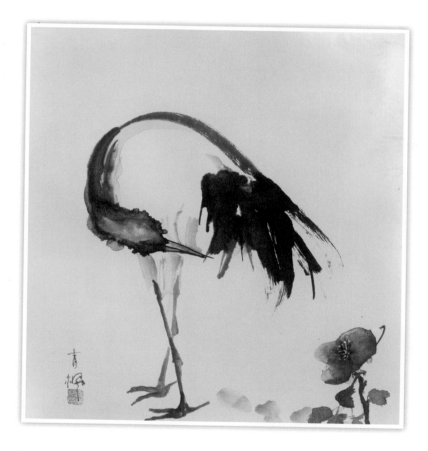

▍禪意

　　我們在寫文人畫時，那份簡約、淡靜的畫面結構（其實是心境的顯現），會很自然地把禪意也融匯其中。筆者為本文刻意繪寫的這幅「鶴圖」，有沒有這效果？

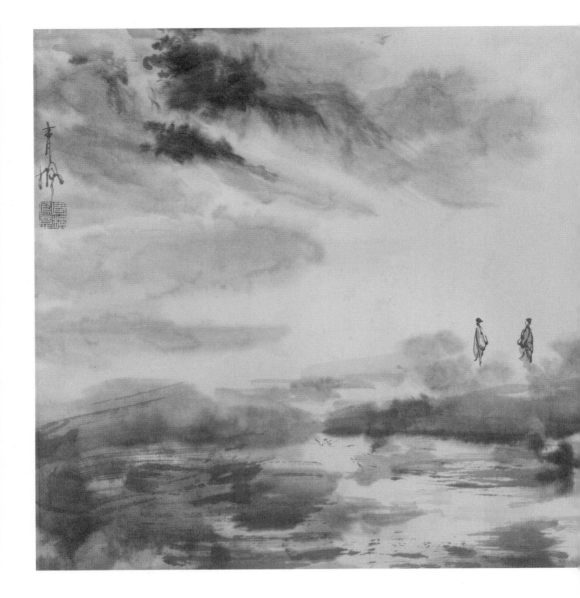

▎自然的流露

　　如果你心中存有「禪意」，則繪寫起
山水來，即使是文人畫的格調，也自
然地出現禪意，這是自然的流露。

香港佛教的福與慧

　　今年，是香港佛教聯合會成立七十五周年（按：本文寫於 2020 年）。聯會是 1945 年成立的，亦即是戰後隨即建立起來。七十五年，在人的一生裏真是一個不算短的日子。而《香港佛教》月刊，則是 1960 年創辦的，屈指算算，剛好六十年，亦即是一個甲子。六十年歲月，也不見得短暫，當然，在歷史長河裏，六十年也算不上甚麼。

　　讓我們回顧一下，佛教在香港走過的道路是怎樣的。讓我們從上世紀四十年代說起吧！當時社會動盪，內地不少僧人南下，他們在香港一步一艱辛地建立家園，你說建立「根據地」亦未嘗不可。當年，他們是年輕僧侶，包括後來成了一代高僧、造福港人港地的覺光法師、永惺法師。

　　述說的這些歷史，雖也可稱之為「血淚史」，但在艱辛奮進的過程上，我們不會稱之為「血淚」，而我們會視之為磨練。

　　筆者有緣有幸地進入佛教圈子，這是因於報紙工作關係，早在上世紀八十年代已結識覺光法師、永惺法師、融靈法師、智慧法師、紹根法師等多位長老，且不僅是時有往還，還在工作上有多番合作。

覺光法師像一位慈父，和藹可親。有一天，我與他及秦孟瀟先生坐車回觀宗寺，途中，我「心血來潮」說：「覺光師父呀，我想皈依！」

「好呀！」他說：「回到觀宗寺立即給你做！」

就這樣，我皈依了三寶，師父賜號「果楓」。

往後追隨覺光法師，是邊做邊學。

覺光法師為了爭取「佛誕公眾假期」，十年如一日廢寢忘食地奔走，這是大家都感受到，也都深受感動的。可是，在英殖民地政府管轄下，你如何申請「佛誕公眾假期」？對方也不過每次都客客氣氣地應酬一下就是了。

香港回歸前夕，覺光法師身為「草委」，也做了不少工作，且以「人間佛教」的精神與理念融匯上去。我當年是一份報章的副總編輯，有計劃籌辦多個界別的「回歸座談」，於是徵得覺光法師的同意，辦了一場「佛教領袖座談會」，出席的有覺光法師、永惺法師、融靈法師、智慧法師及紹根法師等多位佛教領袖，集中地就申請「佛誕公眾假期」向「草委」提出意見。這場座談會也得到不少迴響。在覺光法師及多位長老的奔走下，「回歸」次年，—— 1998年，香港終於有「佛誕公眾假期」的決定了，——就在每年農曆四月初八佛祖誕辰紀念的這一天。

我為甚麼特意地講述這樁事？

我是想說明一下，香港的高僧大德在過去幾十年來默默地做了不少社會工作，把佛教真真正正的帶入社會，融入大眾生活去。

香港佛教，不是關起門來自行唸經誦佛，而是關懷社會、重視人們的心靈淨化。

《香港佛教》月刊，在這六十年來也秉承這宗旨，成為促進人們福慧雙修的一個平台。

這個平台，伴隨着「佛聯會」走過一段又一段階梯，無論是早期秦孟瀟先生主編年代的「樸實」，還是今天的「華麗轉身」，都是那麼溫馨地陪伴着我們。

　　每期《香港佛教》都會刊登一行「註明」——

　　「本刊文章僅代表作者意見，不代表本刊立場。」

　　你以為這是「卸責」嗎？不是的，它其實是告訴我們：廣開言論之路，不作「一言堂」，對同一問題可以有不同的看法，從而促進與啟發我們的思考。

　　這不就正是佛教的宗旨與精神嗎？

　　我想，在未來的日子，《香港佛教》月刊在「福」與「慧」這兩方面，是可作更深入一點的引領，它完全有這個條件。

　　我在佛前為「您」祝福！

覺光法師為
筆者進行皈
依儀式。

藝術的真實
——簡慶福的攝影美學

今天我們講攝影，也不知道從何說起，太方便，太科技了。人們祇要一按快門，立即「有你好看」的畫面出現。

多年前，聽到一位朋友說：「當有一幅靚相出現時，對方會問：『你是用甚麼相機拍的？』——完全不問你是以甚麼技巧處理。」

（寫畫的，如果是一幅值得欣賞的作品，則斷斷乎不會問你是用甚麼筆、甚麼墨、甚麼紙來處理，必然會請教你如何表達。問的是技巧而非物料。）

以上說的，可真教人氣餒！我亦因此而常對攝影朋友說：「真的看不到攝影藝術能有甚麼大師！」

「大師」兩字，原不是客氣恭維話，而是真正從其作品中看到卓越之風。特別是具個人風格，能顯露出真正前所未有的才稱得上「大師」。攝影藝術可有這效果嗎？

郎靜山的攝影作品給人留下深刻印象，是他當年營造出那份山水畫意的攝影，從而掀起陣陣「跟風」。

不過，與其說「跟風」，倒不如說是亮出一片新天地，拓展出新領域，帶起了潮流。

我想，這與早期攝影的「黑白世界」有不可分割的關係。「黑

白攝影」與「水墨畫」就像一對兄弟，是互相影響的藝術。

　　兩者有一個非常近似的模式與發揮特性。但為何這幾十年間，攝影者可不見得在這「水墨世界」裏有進一步的發揮？比之水墨畫的人才輩出，「黑白攝影」真是不可同日而言。

　　我看，其中有兩個因素吧！一、是攝影器材的日新月異，「拍友」追求的是新科技的投入；二、大多數拿相機者，根本就欠缺那份文化底蘊的追求。（寫畫的也不例外。）

　　日前，重看簡慶福先生那本攝影集——《光影樂晚晴》，那是2016 年出版的，那時他已九十歲。他送這本攝影集與我，並且與我有多次愉快交流。

　　我在他的自序，真正看到一位攝影家對「水墨攝影」有獨特而卓越的見解，是一篇真正「落地有聲」的上佳文章。且讓我在這裏轉錄一小節，讓我們共同好好地思考一下——

　　　　原生態的大千世界呈現着色彩繽紛的形態，但攝影創作領域內卻很奇特，傳統的看法反而認為：黑白攝影比彩色攝影更接近歷史，更揭示客觀真實，這是個很值得研究的美學現象。從中，我體會到攝影藝術的真實並不等於外表客觀形態，而是要從整體形式感上把讀者、觀眾帶進特定的歷史：境遇和生活氣息，黑白（或某種單色）造型經常能喚起人生的某些記憶，觸動人們內心的某種情結。……

　　這是「藝術的真實」。這不僅是對黑白攝影與彩色攝影而言，同樣地，也不僅是指水墨畫與色彩畫作而言，這實際上是所有文化藝術，以至我們面對的人生路向，都帶出一個「何謂真實」的課題，一個共同思考的深入的課題——藝術的真實。

　　《金剛經》裏說：「若見諸相非相，即見如來！」可教我們想到

何謂藝術的真實。

多謝今天已年逾百歲的簡慶福先生，他從自身理論與實踐相結合的「黑白攝影」話題，帶給我們一個值得深沉思考的啟示。

《水波的旋律》

簡慶福這幅在大埔拍攝的《水波的旋律》，攝於 1953 年。這畫面，一下子讓我們進入國畫的「水墨世界」。那靜靜的光彩與水影，讓我們聯繫到生命的旋律。

《水波的旋律》獲香港攝影學會第八屆國際沙龍影展金獎，為華人首次獲該獎項，其後被中國文化部列為二十世紀中國經典攝影作品。

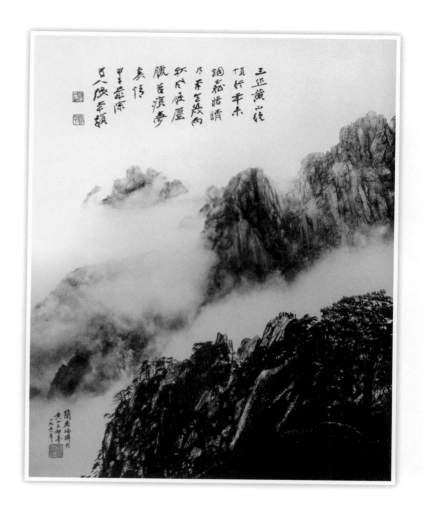

典型的「國畫攝影」

簡慶福於 1951 年遊黃山時，在天都峰拍攝的作品（很郎靜山風格）。他與郎靜山、張大千兩位前輩是忘年交好朋友。當年張大千十分欣賞此照片，向簡借回家細賞數天，後更在照片上題詩一首。

詩曰：三上黃山絕頂行
　　　年來煙霧暗晴明
　　　平生幾兩秋風屐
　　　塵臘苔痕夢裏情

（甲子歲除蜀人張大千題）

一生專注
—— 黃金的「黃金歲月」

　　倘若你是上世紀六、七十年代的「戲院中人」，相信會知道黃金是誰。他是那些年戲院宣傳畫的「一代高手」。

　　半個世紀前，戲院有甚麼影片放映都會在大門前掛上大幅宣傳畫。這是用人手繪畫的。黃金是個中高手，他高峰期包辦了四、五家中西大戲院，有一班人跟他「搵食」。與其說「搵食」，不如說是學師習藝吧，往往是他決定了這大海報的畫面結構，起了草稿後，由其他同事處理，而最後留下主角的面部五官由他完成。黃金的人物畫，特別是「眼的傳神」，正是他的「拿手好戲」。

　　上世紀七十年代，我已與黃金時有往來，也到訪過他的工作室，是一整幢唐樓，用句廣東話形容，真係「架勢堂」也。但黃金沒有那種「不可一世」的氣焰，平易近人。我印象最深刻的，是他拿出畢加索一本畫冊給我看，是畢加索用中國水墨畫繪畫的鬥牛系列。

　　黃金的「平民化」，大抵與出身有關。他是自學成材的，十三歲便由「學師仔」做起。有一點要特別強調的，我認識他逾半個世紀，這五十多年來他並沒有一刻停止過學習，即使今天年逾八十，仍在揣摩人物畫的繪畫技巧。

黃金也是「藏書痴」。每到外地旅遊必到美術館及書店看畫買書，不僅是西畫，他的中國畫與畫冊也藏了不少。他給我最大的影響，是那種永不言倦的學習精神，真正的「活到老學到老」！用句佛家話說，這叫做「精進」。黃金的終身學習、一生專注，給我很大鼓舞。

他在葵涌一工業大廈購買了一個單位，是專門擺放藏書的，我參觀過，可最深印象的不是哪本藏書，而是放在桌面上的三張「紅底」（港幣百元），並有字條寫着：

「這些書對你沒有用的，你就拿走這三百元吧！」

原來，他怕小偷入屋行竊時無所獲而破壞書本，留下三百大元讓對方拿去。

真有趣，也可見他的用心。

黃金對「回饋社會」四字，很重視！邀請他參與慈善活動從不「托手踭」。我在他最近出版那本「畢生紀述」的大著作——《畫師之路：黃金的藝術人生》，看到他轉載了我當年籌辦慈善活動的一篇文章，今天讀來仍覺有意思，亦可從中瞭解到這位專注一生的畫家對社會公益的態度。特在這裏全文刊載，以供大家對這位「實用藝術」與「純藝術」互參的傑出本土藝術家，有進一步認識。

霍英東肖像畫

這次展出的每一位畫友，都有一則很想記下來的感人逸事，但如果一一去寫，恐怕這篇「後記」很長很長了！話雖如此，黃金兄這一次的義舉，非花多些筆墨向大家報道不可！

如果大家在義展場中看到黃金的作品霍英東肖像，讚嘆不絕，我告訴你，這是「趕」出來的，當時黃金兄問我：交甚麼作品好呢？我與他走在馬路上，突然靈光一閃：你有沒有可能一個星期內趕出一幅霍英東先生的肖像？（黃金是香港著名人像畫家，他繪畫一幅肖像畫，不是隨便的拿着照片摹寫，而是必須搜集一大堆照片，再找資料研究這位畫中人的背景，反覆推敲才定稿的，他一年才寫三幅這樣的作品而已，這一次……）

「好呀！」黃金説：「霍先生是我舊老闆！當年我在珠城做設計就是打霍生工呀！」他對霍先生熟悉，瞭解對方的性格、對方的特性，繪畫起來便得心應手。黃金花了四日四夜，謝絕探訪，除了吃飯、睡覺就是畫這肖像畫。

一個黃昏，他來電：「完成啦，我自己好滿意！」連他自己也説「滿意」，我心中有數了，連忙飛撲到他的畫室去。畫架上的霍先生向我微笑，我向黃金大笑：「這是一幅接近完美的人像畫，人物神采飛揚，那人民大會堂的背景，設計饒有深意。」

這是一幅真正的傑作！

我與黃金在畫室裏興奮地研究了半小時。

——摘錄自「香港名家書畫賑災義展特刊」

1998 年 10 月 22 日

1998 年，我籌辦了一個「香港名家書畫賑災義展」。為何邀請黃金繪畫霍英東肖像？原因是我邀請了霍震霆先生擔任是次義展的主禮嘉賓。

揭幕典禮上，霍震霆先生看到這幅畫像，他說了一句：「看我父親肖像畫，我最喜歡的是這一幅！」他以標價的五萬元買下來。

大製作

黃金的「戲院大畫」與「電影海報」是出色的創作。

圖為當年（1968 年）《李後主》上映，他這海報便成了搶手的收藏品。此海報已成為香港文化博物館收藏品之一。

君子之「爭」
——傅抱石與徐悲鴻的恩與怨

徐悲鴻與傅抱石，在近代中國畫壇上是亮晶晶人物。

徐氏不僅是大畫家，且還是著名教育家，對中國藝壇有莫大貢獻——這因於他的身分地位。身分地位愈高，影響力愈大，這是必然的。因此，徐氏的畫論以及他的號召力，影響到當時（甚至是以後）的整個中國畫壇。他主張繪畫要向西方看齊，特別是在物象的造型上。你贊同的話，便視為「可圈可點」；你不認同的，在當時也祇好「噤若寒蟬」，潘天壽如此，傅抱石亦然。

傅抱石早期受恩於徐氏，徐力薦他公費留學日本。那次東洋習藝，使傅抱石開闊了眼界。徐氏是一位熱心扶持後進的大畫家、大教育家。（我的老師楊善深大師年輕時於南洋開畫展，在餐廳遇上徐悲鴻，徐氏即場撰文大力推介。楊師經常與我談及此事。）

傅抱石自東洋學成回國，徐氏更邀請他在中央大學教授「中國美術史」。這又是進一步的提攜。

但徐悲鴻由始至終都沒有讓傅抱石授畫。傅氏當年的畫作已鋒芒大露，尤其是他的個人風格，一洗傳統的那種陳陳相因的頹廢之氣，甚富創作性的。他的散鋒筆法，你用前無古人來形容亦無不可。這種「抱石皴」不但有自己的個性，更重要的是融合上他「以

形寫神」的神韻。

如果由傅抱石教授中國畫，不正好在改革國畫的方向上作如虎添翼的效果嗎？

為何徐悲鴻祇邀請傅抱石講美術史而不讓他直接教畫？傅曾要求授畫，徐氏卻有這樣的回應：「他現在授中國美術史不是很好嗎？不用轉課了！」

傅抱石離開了中央美術學院後，回到江蘇才有機會在畫院裏授畫。

這是怎麼回事？

說徐悲鴻不欣賞傅抱石的畫作嗎？不是！我們從徐氏為傅抱石的畫作題字、題詩可以曉得。

在《大滌草堂圖》，徐氏題上「元氣淋漓，真宰上訴」；在《畫中九友》一畫，徐氏題詩曰：

> 門戶荊關已盡摧，
> 風雲雷雨靖塵埃，
> 問渠那得才如許，
> 魄力都從大膽來。

末句「魄力都從大膽來」，更是點出了傅抱石作畫的風格與特性，概括地點出傅氏的成功所在點。

這完全可以說明徐悲鴻是欣賞後進傅抱石的，傅氏亦很感恩徐氏的提攜幫助，但心中有「怨」，他自己明白「怨」從何來，可又祇好「怨在心中」，不宜宣之於口的。這就是我想說的君子之「爭」。

徐悲鴻既一而再地強調中國畫的學習要向西方看齊，甚至說「祇有這樣才能對中國畫起救亡作用」。

此言大矣！重矣！「默然以對」者有甚麼看法？傅抱石一開始

便無法接受這種論調的，他二十多歲時寫的那本《中國美術史》，已清楚明白地指出中國畫有自己的路向，不能拋棄傳統。從他的實踐裏有力地、充實地體現到這一點。

傅抱石（包括潘天壽等多位中國畫大家），如果按照自己的理念去教授國畫，則徐氏自己強調的「全力傾向西化」如何站得住腳？

徐悲鴻之所以不讓傅抱石直接教授國畫，就是怕從此衝破了自己的理論主張。（這是我的看法。）

傅抱石幾十年下來，對此一直沉默無言。徐氏也不因為這「見解不同」而謝絕對後進的讚賞提攜。

有評論者言：「徐悲鴻的畫，祇是把中西兩塊皮捏在一起！」這說法有點「過火」吧。徐氏想提升國畫地位，這用心是肯定的。但你的寫實可以是一個取向，可絕對不是「唯我獨尊」，倒不如用徐志摩的一詩句去說明問題——

「你有你的，我有我的方向！」

傅抱石及潘天壽等國畫大師的作品，不就已經告訴我們了嗎？

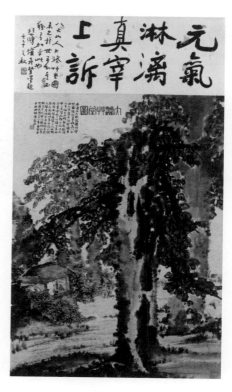

《大滌草堂圖》

傅抱石繪・徐悲鴻題字

「以形寫神」

國畫理論裏經常有一句：「以形寫神」，也經常看到一句：「形神兼備」。前者，讓我們曉得寫「形」是手段，要點在一個「神」字。但「形神兼備」則顯然地把兩者區分開來。

「寫實主義」強調造型，寫形為重；「浪漫主義」則寫「神」是唯一目的，形相不過是一種表達手段。我們從傅抱石這幅《平沙落雁》便看到這一點。

六十・七十・八十

　　近這五、六年來，香港人都是皺着眉頭過活——「佔中」動亂後，接踵而來的是瘟疫。疫情起起伏伏的，我們已經有一種見慣不怪的感覺，你用「麻木」兩字形容亦未嘗不可。不過，香港人的適應能力夠強，雖一浪一浪而來，都可以咬緊牙齦挺過去。如果你今天年逾六旬，則在年輕時或多或少都捱過一些艱苦歲月，說得積極點，這叫做生活的磨練。

　　身為香港人，其實有好些方面是值得「引以為傲」的，最少我們擁有一個「世界第一」——今時今日，全人類最長壽的地區，是香港。

　　2020 年的統計：香港人的平均歲數，男的，82.9 歲；女的更是 88 歲。

　　「人生七十古來稀！」杜甫此言在今天已過時了，大家動不動便「七老八十」。長壽的原因，我們都曉得，這是物質生活與醫療技術的提升。我想，我們還需要重視一點，那就是「精神生活」。

　　當整個生活環境都好起來之後，「精神生活」這四個字便來得特別重要。我們不妨想想，早在十年，甚至是二十年前吧，帶着瑜伽的「禪修」已慢慢流行起來，後更形成一種生活態度，這樣的追

求身心康泰不正是一種精神生活麼！

儘管今天有好些意見認為：退休年齡最好由六十歲延長至六十五歲，原因是人的壽命愈來愈長，六十歲不過是「老中年」吧，七十才稱得上「老翁」。

如果生活質素許可，我認為「六十歲退休」是一個非常好的人生轉捩點，趁着身體還好，我們開始進入一個「自我世界」去，專注地做自己喜歡的事藝。

我曾經對友人說：「你必須在五十歲的時候，清楚知道自己最喜歡做的是甚麼，然後專注地投入學習，譬如你喜歡書法或者繪畫，又或者音樂吧，這些沒有十年八年的打磨是說不上成績的，——我說的是專業性的成績。」

五十歲到六十歲，這十年歲月是一邊工作一邊專注習藝。（五十歲後，相信你的工作已經打穩了基礎。）六十歲，退休後便可以全情投入自己的興趣去。

有朋友在五十歲時曾對我說：「等我六十歲退休後，便開始學畫學書法。」

我說：「你錯了！想做便去做，必須從此刻開始。十年後的六十歲，便是你全程深造的時候！」（我當時想跟他多說一句：「如果你喜歡佛教，喜歡研讀佛文化，你難道要俟到十年後才開始嗎？」）

如果你退休時已有「一藝在手」，相信退休的開始便是一個新生活的開始，你將會愉悅地沉浸在自己的習藝裏，這對提升身心康泰是很好的方法。所以，我認為，人類愈長壽，愈應該在六十歲退休，退休後進入自己的「個人世界」去。（對於提出「把退休時間延長到六十五歲」，這其實不是好事，當然之所以有這提出是因於當今世上還有不少人生活在一個較艱辛的環境裏。這是另一個帶悲

情的社會問題。）

　　六十歲──「遠離顛倒夢想！」

　　不再去多想一些無謂事。所有無謂的追求都是一個「貪」字作祟。古人的智慧真了不起，一句「知足常樂」便說明問題，所有煩惱與不快樂，皆因不知足。

　　《法句經》裏説──

　　「持戒者安，令身無惱，夜臥恬淡，寤則常歡！」

　　用一句俗世語説，不就是心無罣礙有覺好瞓麼？所以，六十歲後讓我們「遠離顛倒夢想」。

　　到了七十歲又如何？我的看法是「珍惜擁有，不思進取！」一生打拚後，你眼前擁有的必須好好珍惜，包括你的家庭、你的朋友；至於所謂「不思進取」，表面好像消極，不是的，我的意思是這時候更要曉得甚麼叫做「量力而為」。真正懂得「放下」才會有八十後的「自在」。──「八十後，大道至簡！」

　　在地鐵車廂，坐在我身旁的一位老婦人大聲「呻老」：「哎吔，老來好慘呀，腰又痠背又痛，行步路都慢吞吞的，又要成日食藥，哎吔，好慘呀……」我曰：「呢位大姐，一個人有機會老是一種幸福呀！」

六十歲

看破（「遠離顛倒夢想」）

七十歲

放下（「珍惜擁有，不思
進取」）

┃八十歲

自在（「本來無一物」）

下篇 「文人畫」探索

隱逸：文人畫產生的
思想基礎

　　「文人畫」究竟始於何人？有說是唐朝的王維，有說是蘇東坡。兩者的爭議實際上是文人畫特性之爭，是看對文人畫的定義究竟怎樣，是從畫面筆墨為主作取捨，還是筆墨以外的內涵。姑勿論始於誰，肯定一點，是任何畫派、任何學說都不是「平地一聲雷」、「橫空出世」地突然而來，而是必然經過一番民間的醞釀，有了那種「氣候」與「土壤」，才慢慢發展生長。當然，如果我們一切作如是觀，則任何文藝學派無不如此，那就無意義可言。對文人畫個性的探討，卻有特殊意義，實際上是反映了中國歷代知識分子的心路歷程。中國古代是學而優則仕，文人的出路是做官。那麼，文人的心路歷程在一定程度上也反映出官場現狀，官場現狀又自然地影響到社會；文人後來的出路較寬廣了，也就更反映出社會上文人的生活狀況。重要一點，是古代中國不斷地「改朝換代」，那種生活的徬徨感（特別是官場），還有那種民族感（漢族與少數民族之間的矛盾），十分沉重地影響到文人的物質與精神生活。文人畫實際上就是這種精神生活的反映。有了這麼一個緊扣生活的實質存在，我們在研究探討中國文人畫時，便不是僅僅在研究一個畫的流派與品種。

文人畫與一般畫作的最大不同，它不是獨立的美術作品，而是與哲思緊密地聯繫在一起，甚至可以説，文人畫無非是藉着這種美術媒介去表達及反映心中所想。這所想的，包括文學本體、哲學思想，甚至是生活的況味，但無論哪方面，它都統一在一個獨特的美學體系裏，這便是文人畫的個性。

　　「達則兼濟天下，窮則獨善其身」，是長期以來影響着文人的處世取向，由「獨善其身」很自然地聯想到非常重要的一個「隱逸」思想。做官的，不論大官、小官；吟詩作對的文人也好，以丹青抒發心中逸氣的雅士也好，全都自然地網羅在一個「隱逸」的思想體系裏，祇是多寡深淺的不同而已。有不少論者把這種「隱逸」視為脫離民眾的消極思想，我想這種畢竟是片面的看法，或者是個別現象吧！從整體而言，「隱逸思想」不僅是一種哲學，不僅是一種生活態度，也同時是美學！——「隱逸」是一種美學，這是我多年來投入「現代文人畫」探討創作下的一點體會，自問從拙作中也反映出這點。

　　白居易對「隱」下了簡潔清晰的定義，也實質概括了隱逸生活的形態。他在《中隱》一詩裏有這樣描寫：

> 大隱住朝市，小隱入丘樊。丘樊太冷落，朝市太囂喧。不如作中隱，隱中留司官。似出復似處，非忙亦非閒。不勞心與力，又免飢與寒。終歲無公事，隨月有俸錢。君若好登臨，城南有秋山。君若愛遊蕩，城東有春園。君若欲一醉，時出赴賓筵。……人生處一世，其道難兩全。賤即苦凍餒，貴則多憂患。惟此中隱士，致身吉且安。窮通與豐約，正在四者間。

　　這「大」、「中」、「小」之隱，是反映了當時文人的處境，以及其真正祈求的人生歸處。大隱隱於朝，朝，是生活所需，王維便

是一個突顯例子。他做官，處理公務，相等於我們現在的上班。他下班之後，「忘」掉工作，拾回自己，在家裏禮佛、看書、寫畫，尋找自我的精神生活。這種「大隱」必須做到陶淵明所寫的「心遠地自偏」，假如沒有心之求「隱」，那麼，下朝之後也無非是官場上的諸般應酬而已。這種「大隱隱於朝」，是必須有較強的歸隱意識才能辦到。

當然最理想的，便是白居易所欣賞的「中隱」，也是在官場上意興闌珊、在社會上打滾多時、心身俱疲的文人所嚮往追求的——既沒有「車馬喧」的過分熱鬧，也沒有居於深山野嶺的孤寂，乃所謂中庸之道也！特別是人到中年之後，這種追求更是熾熱。

古代社會沒有社會上的「工作保障」，不像現代的生活「保險」，如「退休制度」，那麼追求「中隱」的無憂生活，必須靠自己的努力與積蓄。在往昔，要達到這點談何容易，不是人人都能追求得到的。因此，「中隱」成了文人所嚮往的一種生活態度。

「隱逸」，從生活環境進展到成為「精神活動」之後，便放到一個哲學層面去，而這哲學又折射到文人的技藝上，包括文學作品與書畫。

歷代文人之所以喜歡陶淵明、喜歡老莊、喜歡禪，實際上便是在這種歸隱精神意識下作出的取向。陶淵明的辭官歸田，雖然是不少文人嚮往的做法，但對於真正務農為生，卻又被大多數文人視為畏途。特別是看到陶淵明最後的「飢寒交煎」，更無意投入了。於是他們實際上是從精神去求取歸隱，是從物質生活的壓力中解放出來。道家的精神行為是接近於歸隱的，特別是在莊子的論說裏，更能引起文人共鳴。禪宗禪學受到文人熱衷追求，同樣是因為以精神上的歸隱為依歸。彼此有共同色彩，所以長期以來陶淵明的田園詩、謝靈運的山水詩，以及老莊、禪學等哲學思想，一直與文人如

影隨形地、「痴痴纏纏」地共同生活，也成了不少文人畫歸隱意識的精神寄託。我們從歷代文人畫裏也可以看到這一點。

在「入世」的生活上得不到充分的歸隱，人們便轉投在「出世」這精神領域上尋求歸隱的安靜。於是我們看到不少文學作品、書畫作品都有濃郁的田園風味，恬靜、淡泊、飄逸的氛圍，這些都是追求歸隱意識的作品反映。

在眾多的文人畫裏，山水題材是最突出、最多被採用的一種，這與山水容易抒發心中逸氣，容易表達歸隱意識有莫大關係。山水是靈氣所聚，沒有定形，不像花鳥、人物，你無論怎樣曲筆寫來也總得在造型上有所固定。山水則不然，除了山勢水流，還有可以象徵心境的四季氣候與景色，可以隨意發揮，隨意流灑，有更多的聯想，這更接近寫心中逸氣的文人畫特性。因此，很自然地山水畫成了文人藉此抒發心意，特別是歸隱意識的一種重要媒介。如果能夠把詩詞的歸隱內容融入畫作中去，則這種文人畫所創作的歸隱意識更來得強烈。

文人畫特質的形成，我們可以從文人自身的思想、環境的衝擊與薰染探索出來，在這方方面面裏，其中一項好像如影隨形，不可分割、影響至深的「影子」，那就是禪宗。我們在探討文人畫特質之前，不妨先來看看禪宗為何能夠「介入」。

禪宗始於何時？眾說紛紜。有一個說法甚至牽扯到佛祖的靈山說法，「世尊拈花，迦葉微笑」，這則「心有靈犀一點通」的「拈花微笑」，被認為是禪的開始。經迦葉一直傳到菩提達摩，然後是達摩東渡，他又成為中國禪宗「初祖」，傳到惠能是第六祖了。不過，又有一種說法，到了六祖惠能才是真正的中國禪宗的開始，由於他更能結合中國民情、文化，把「印度禪」過渡為「中國禪」了。

禪宗之所以能夠在中國落地生根、大行其道，正因為它與中國

老莊哲學融為一體，它不僅是介入中國哲學體系，而且是改變了禪的本來面目。士大夫接受了禪宗，也同時改革了禪宗，禪宗之所以在佛教裏最為文人喜愛，其中一個主要原因是它的「悟道」，沒有禁慾，沒有苦行以及沒有誦經唸佛，完全是「明心見性」。蔣述卓教授著《佛教與中國文藝美學》第五章裏有這樣一句話：「禪宗是一種藝術化的宗教，禪的人生方式及沒有其境界也正是一種藝術境界。」莊學追求的是「虛靜」，禪學追求的是「空淨」，是更高層次的追求，並非兩種不同取向。

晚年的王維，是進一步從閒適、隱逸提升到「禪悅」的境地去。他是經過了升升降降、反反覆覆的官場挫折之後，真是到了徹底醒悟的地步，是進一步把隱逸從生活的層面帶到精神境地去。著名的《酬張少府》詩，是最好的說明：

> 晚年惟好靜，萬事不關心。
> 自顧無長策，空知返舊林。
> 松風吹解帶，山月照彈琴。
> 君問窮通理，漁歌入浦深。

如果瞭解王維晚年在官場上的意興闌珊，當知道他「萬事不關心」非消極自私之言，祇是一種是是非非冷暖自知的況味就是了。而最後一句「君問窮通理，漁歌入浦深」，禪意甚濃，像霧又像花地一派朦朧，彷彿「世尊拈花，迦葉微笑」的心傳法門，就讓你意會去吧！從靜美到禪意，祇是層次的不同而非兩碼事，同樣是文人詩畫裏所追求的，我們在談論、評論詩畫的美學基礎時，便可從儒學、老莊，至禪宗層次的影響作探索。脫離了這「儒、道、釋」，文人畫便彷彿「魂飛魄散」，只剩下一副「臭皮囊」。

我們看各朝代的文人畫，譬如倪雲林那蕭疏淡泊的山水畫、看

弘仁那帶冷峻線條的山水畫，都會隱隱然透出那股精神上的歸隱意味——這是文人畫獨特的美學。

明朝《菜根譚》有這麼一則：

> 風來疏竹，風過而竹不留聲；雁渡寒潭，雁去而潭不留影。

這是一種帶着禪意的空淨，是歸隱的心態，自古以來萬千文士追求的也還是這種寧靜、不染塵的個人境界。文人畫的內涵，實質上也是追求這些，這便是獨特的隱逸美學的基礎。

有些山水畫裏不畫人物，祇是空山、空水，這其實也是一種隱逸的意識。

▎梯田

筆者寫這幅「梯田」，刻意地不去寫「人在其中」，希望營造出一份空山、空水的隱逸。

當我們心境平靜的時候，很自然會出現「亂雲飛渡仍從容」的悠然。

忘我：兩忘煙水裏

　　自魏晉南北朝到現在，甚至可以説從整個中國文藝發展史來看，「有我」、「無我」都是「你中有我，我中有你」，沒有斷然的「河水不犯井水」。能夠表現得好的，都是把「有我」與「無我」兩忘煙水裏，特別是在文人畫的創作上更是如此。

　　「兩忘煙水裏」，是忘我之境，眼前景物或者映現在你腦子裏的景物，都「忘」了，一如你同時忘了筆，忘了墨，這是氣韻生動的至高之境。我們且來看清朝張庚《圖畫精意識》裏論氣韻：

　　　　氣韻有發於墨者，有發於筆者，有發於意者，有發於無意者。發於無意者為上，發於意者次之，發於筆者又次之，發於墨者下矣。何謂發於墨者？既就輪廓，以墨點染渲暈而成是也。何謂發於筆者？乾筆皴擦，力透而光自浮者是也。何謂發於意者？走筆運墨，我欲如是便得如是；若疏密多寡，濃淡乾潤，各得其當是也。何謂發於無意者？當其凝神注想，流盼運腕，不意如是，而忽然如是是也。……蓋天機之勃露，然惟靜者能先知之。

　　這則「畫論」，簡潔明晰，搔到癢處，特別是對於我等寫畫

的，在實踐中所遇到的情形，的確一如張庚先生所述。當我「為寫畫而寫畫」的時候，情況便來了，用墨用筆作渲染勾勒，充其量祇製造出一張似「畫」的畫，是徒具軀殼，欠缺靈魂的，何來氣韻生動？我想，寫畫而成為「畫匠」者，充其量也僅是到了這個層次，即使「匠氣十足」，亦畫匠一名而已。

能夠更上一層樓，在一個較高層面上遊走的，必然是像張庚所言的「第三層次」——「發於意」，「走筆運墨，我欲如是而得如是；若疏密多寡，濃淡乾潤，各得其當是也」。能如此，則儘管仍是「畫匠」境地，卻已經開始有「忘我之境」了，忘了筆，忘了墨，忘了法。筆者曾請朋友刻了一枚閒章：「法隨意起，意由心生」，若能做到這一點，作品便會氣韻生動。

最高層次的——發於無意，是真真正正的「兩忘煙水裏」。張庚言：「何謂發於無意者？當其凝神注想，流盼運腕，不意如是，而忽然如是是也。」表面看來，是「撞彩」、「碰運氣」，是無意，一點由不得人？我看不然，佛教裏六祖惠能這南宗的「頓悟」，亦不是「忽然的有所悟」，他的「悟」，表面上是「忽然」而來的「頓」，一如「恍然大悟」，但，「頓」也好，「恍然」也好，其實是有一個「漸」的基礎的，沒有這個「漸悟」的潛在因素，無論怎樣也「頓」不起來。我們看到或聽到「平地一聲雷」，表面上是無蹤無跡「忽然」而來，實際上在我們看不到的背後都有一個過程。

因此，所謂發於「無意」，「無意」也不是無中生有，這「無意」便像「旱天雷」那樣背後有一個過程。有一點卻令我有所啟悟——能「不意如是，而忽然如是」者，就有如「失驚無神」的一下「驚雷」，驟然而至，遂令你留下深刻印象。「氣韻」之所以生動，亦屬如此。

文人畫裏的山水畫，物我兩忘之境是非常重要的，其重要程度

相等於文人畫的創作靈魂吧？

　　莊子的「庖丁解牛」，道出物我兩忘之境，不也正是文人畫的「寫畫之道」嗎？庖丁對惠王釋刀曰：「臣之所好者，道也，進乎技矣。（意謂：我所喜歡的乃是道，不僅是手藝！）始臣之解牛之時，所見無非牛者，三年之後，未嘗見全牛也。（筆者以為：寫畫之道亦如此，起始是按物象輪廓形態而寫，是看物寫物，純熟之後，那就不必「搬物過紙」，而是用自己的心意去理解物象！亦相等於「未見全牛」也！）方今之時，臣以神遇，而不以目視，官知止而神欲行，依乎天理……（意謂：到了現在，我殺牛祇是以神理去感悟，不用看了，用心神順着牛本身的自然結構去解之便可。）」在這種境界裏，對寫畫的技巧運用就不必理會，凝神於畫紙上，用自己的心神去揮灑筆墨，哪管你「狼毫」、「羊毫」還是「兼毫」？拿起毛筆便按自己心意隨心所欲地書寫（當然你早就熟習了筆性）。

　　近代畫家石壺（陳子莊）論畫，也有類似的道理：

　　　　欲達物我兩忘境界，則須加深個人修養，使自己之精神與天地萬物一體。要能與天地萬物一體，才能解放自己；解放自己，才能解放作品。別人看了作品才能解放別人。是解放別人還是增加別人精神上的桎梏？解放別人，即是能發揮別人的創造性，作品的感染力才大，才深。……到了對筆墨、墨量視而不見，無執於大小、高低、濃淡、肥瘦、粗細、明暗，即佛家所謂「無差別心」，即是最高境界了。筆墨、墨量是物質的量，是追求精神的量。

　　石壺這則畫論，可以説是把莊子「庖丁解牛」的看法引申到寫畫理論上來，也正是說到文人畫創作的精神本質去。這分析，讓我們清楚明白物我兩忘之境。（無論是莊子的「庖丁解牛」，還是石

壺這畫論，都讓我們歸納到《金剛經》裏這名句：「應無所住而生
其心！」兩忘煙水裏，不就是「無所住」嗎？）

虛與實

分別以虛與實筆觸寫這同一題材 ——「赤壁圖」。在抒寫的時候，兩忘煙水
裏：忘記筆墨，忘記技法，寫的是心中逸氣。

溝通：從「現代詩」
看現代與古典

　　甚麼是「文人畫」？可能有些人的印象是：在一幅畫作裏，寫上一兩行詩，蓋上三兩個閒章，把詩、書、畫、印合在一起就是文人畫。

　　筆者以為，文人畫的最根本是：藉着畫作去抒發心中感受！一幅畫作裏，不在乎有沒有題字與印章，如果它所表現的、追求的，是心意，那便是文人畫。當然，這心意是文藝的、帶哲理的。

　　蘇東坡有一首「禪詩」云：

> 廬山煙雨浙江潮，
> 未到千般恨不消。
> 及至到來無一事，
> 廬山煙雨浙江潮。

　　這是一首上佳禪詩。如果是畫家，他可能會在畫面上方把廬山煙雨景象寫下來；下方是澎湃的錢塘潮。從畫家角度來說，是有所表現了。但這不是文人畫，我相信這樣的畫面技巧再高也祇是繪畫技巧，是打動不了人心的，就因為它未能讓我們感受到蘇東坡這首詩撩動人心之處──「及至到來無一事，廬山煙雨浙江潮」，那最

後一句也就是開始的一句，經過一個「過程」之後，已經有很大感悟了，能夠表達出這「感悟」，才是一幅真正有可為的文人畫。

我們說的「現代文人畫」，絕對不是像古代某些文人的所謂戲筆、逸筆草草，隨意地搬弄一些筆墨以發洩一下心中悶氣，那不是真正的「文人畫」，更不是「現代文人畫」。

民族文化精神很重要，是任何動人、感人的文藝作品的基本元素。文學也好，繪畫也好，音樂、舞蹈也罷，要延續發展的話，必須以民族文化精神作主導，這主導地位是不可能以其他作取代的，否則必然走樣，一是變得非驢非馬，一是完全成為另一種「東西」。

我們不妨拿「現代詩」來看看，在中國大地「朦朧詩」尚未流行之時，中國的另一個小地方台灣，「現代詩」已如火如荼了，到今天，我們可以帶點總結性地回顧一下五、六十年代的台灣「現代詩」。

明顯地，台灣現代詩是走着兩條路子的，除了全盤西化之外，另一是吸納現代西方文學技巧後融入民族精神去。我們且來看看鄭愁予的《錯誤》：

> 我打江南走過
>
> 那等在季節裏的容顏如蓮花的開落
>
> 東風不來，三月的柳絮不飛
>
> 你底心如小小的寂寞的城
>
> 恰若青石的街道向晚
>
> 跫音不響，三月的春帷不揭
>
> 你底心是小小的窗扉緊掩
>
> 我達達的馬蹄是美麗的錯誤
>
> 我不是歸人，是個過客……

這不是唐詩宋詞，卻有古詩詞的感味，在新詩「自由體」形式下，我們感受到兩點：一是詩詞間的節奏充滿音樂感，而這又是很「古典」的，我們輕輕地唸着，會唸出那古典的美感來。此外，這首詩的文字組合又是多麼的中國——文字本身沒有扭曲的西化。「我打江南走過」這個「打」字，很中國傳統的，但又不是僵化了的「舊文字」，唸第一句便把我們的心情、思緒放下來，一下子走進時光隧道，回到過去的典雅，如果這個「打」字寫成「從」——「我從江南走過」，顯得乏味。字本身的琢磨如此，詞語安放的位置亦如是，不但增強了音樂感，也同時令讀者「嚼」出詩味，最明顯一句：「恰若青石的街道向晚」，「向晚」兩字放在最後，不但突出了它的重要性，也同時把它的浪漫詩味抖出來了，充滿傳統的韻味，更能烘托出前一句小城的寂寞。

　　用「方塊字」寫詩的現代詩人裏，在詩作中用「的」字用得最多者，恐怕也是鄭愁予了。「的」、「了」、「麼」、「呢」這類字入詩是很難「討好」的，說得嚴重點，是「有破壞沒建設」的——破壞了詩味，然而，鄭愁予運用這「的」字，不但沒有「破壞」，還起了相當不錯的「建設」性的幫助，它是「的」出詩味來了：「那等在季節裏的容顏如蓮花的開落」，這長長一句所運用的兩個「的」字便起了頓挫、轉承作用，使這一句的節奏來得更鮮明。在《錯誤》這短短的九行詩裏，除了首末兩句沒有「的」之外，其他每一句都有。但唸起來會感到累贅嗎？沒有，不但沒有，且因為有了這些「的」使整首詩唸起來不但不會「氣急敗壞」，令你更多了一點典雅。試試在唸這首詩的時候，把所有「的」字刪去，會覺得怎樣？味道顯然大不同。

　　我想說明一點，「詩質」是來自各方面的，也不僅僅是文學本身的涵義，「詩」是綜合文藝的組合，它除了字義本身，還包括音

樂與繪畫美。音樂是詩裏的節奏與字音，繪畫是詩裏的字形與段落形式，更重要是從這些字義內容、節奏，以及形式散發出來的聯想，蘇東坡說王維「詩中有畫，畫中有詩」，這個詩中「畫」、畫中「詩」，已經不是一般的畫與詩，而是提升到一個文藝美學的層面來，是文藝美學中的「詩」。

上世紀六十年代，我讀余光中的《蓮的聯想》、《五陵少年》以及《鄭愁予詩選集》，所持的觀點，到今天依然沒有大不同，依然是認為他們把中國古典詩情融入現代詩去，也就讓新詩有了延續發展的生命力。

既然稱之為「現代」，那必然有現代的生活氣息，雖然主要是指內容，但也可以兼顧到形式（像「新詩」，便是現代形式），我們用宣紙、毛筆、墨汁，以及花青、石綠的國畫顏料，用這些工具與材料去處理一幅畫，又算不算國畫呢？我看重要的還是在表達的內涵，形式不重要，材料不重要。重要的是有沒有那份民族的文化氣質，讓一位長期接受西方文化的畫家用中國畫的工具、材料去處理作品，我看，出來的效果依然是西畫。同樣地，一位飽受中國文化薰陶的畫家，即使用油彩、畫布去處理中國畫內容，出來的效果仍屬中國畫。這完全是民族文化的素質與內涵的訴求，與工具、材料無關。

現代中國畫如此，「現代文人畫」也必須本此精神，在繼承傳統文人畫之同時作出新的探討，或者可以說：尋找新路向之同時不要忽略了傳統，就像一些寫得很好的新詩，都會融入古典的優雅。

「合該如此」

右頁這幅圖，對我來說很值得留念。趁着今天談鄭愁予的《錯誤》一詩，也就公開出來吧！

是多年前一個文化人聚會。眼前一亮，原來在這兩筵席裏，居然就有我心儀的台灣詩人五佔其三。

這三位是鄭愁予、瘂弦及楊牧（葉珊）。（另兩位則是余光中與周夢蝶。）

有說不出的喜悅 —— 終於看到寫「我不是歸人，是個過客」的鄭愁予，而且是同枱吃飯。

同枱吃飯的還有聶華苓以及諾貝爾文學獎評審馬悅然，香港的則有陳萬雄、鄭培凱、馬家輝、關永圻及黃子程等多位。

我公事包裏有一幅剛寫好的畫，於是「唔怕面懵」，拿出畫來請在座各文友簽名留個紀念。

哈，你看，這畫怎麼是「鴛鴦色」的？原來我當時打翻了聶華苓那杯紅酒，酒液就潑瀉在這半邊畫幅上，所以成了連這幅畫也參與盛會喝起酒來了！

更有趣的是，我這畫作的畫題是：「此路空淨無是非，最宜微醉帶月行！」

微醉，這不就合該如此了嗎！

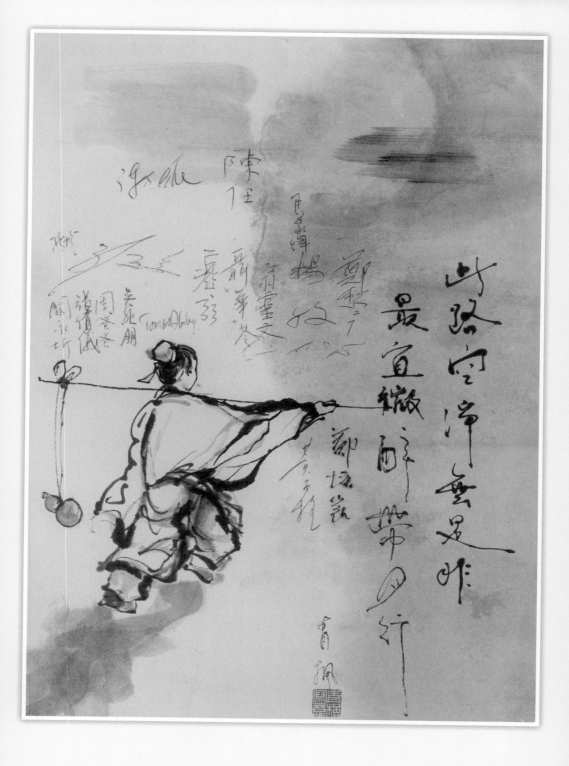

承傳：從齊白石、潘天壽看「現代文人畫」

　　近現代著名中國畫家，有哪幾位是文人畫畫家？以及哪些不是？相信不容易界定。隨便拿幾位名家來說：傅抱石、徐悲鴻、張大千、吳湖帆、潘天壽……是不是文人畫畫家？即使是經常關注畫壇的，恐怕一時之間也難答上。在回答這問題前，又必然會問上一句：「究竟怎樣界定文人畫？」

　　古代讀書人就是學而優則仕，讀書是為功名，為做官，文人的身分清楚得很。但隨時代的不斷變化，特別是近二、三百年來，讀書人已不限於做官，早已在社會各個階層遍地開花，今後會更甚。「文人」身分的複雜化，文人畫的界定也隨之複雜起來。

　　文人畫在今天的定義也是較模糊、較具爭議性的。但既然不少畫史也愈來愈把文人畫列為中國畫的主流，可見，否定文人畫並不等於文人畫在歷史上已不存在。

　　筆者且以兩位典型的、有強烈個人風格的近代畫家，看有關「現代文人畫」的繼承、特性與思路。這兩位是齊白石先生與潘天壽先生。而促使我探討齊白石、潘天壽，其中一原因，是與一位畫評人談起：「潘天壽是不是文人畫家？」對方給我的答覆是：「潘天壽於文人畫等於零。」

先來看看齊白石先生。

齊白石不是所謂正統讀書人，他先是一名木匠，是雕木刻石的。如果齊白石祇是日以繼夜地對着木頭斧斧鑿鑿，到死也祇是一名木匠，不會是一位國畫大師的。齊老先生成為國畫大師有怎樣一個過程？他不僅研究中國畫的筆墨，他重要的是讀書，我們從他的詩作裏可以看到。有人說，他寫的是「打油詩」，不是文人的路子。這說法不大對勁。「打油詩」本身祇是一種文學形式，作品的好與不好不在形式而在內涵。你看齊白石畫「不倒翁」所配的詩：

> 烏紗白扇儼然官，
>
> 不倒原來泥半團，
>
> 將汝忽然來打破，
>
> 通身何處有心肝？

這畫，這詩，留給我們多深刻印象。感人的作品就是好作品，淺白的文字祇要不是那種「白開水」，同樣是充滿文字魅力；李後主的詞，白居易的詩，十之八九不用典，文字淺白，卻贏得千百年來人們傳誦不已。

把齊白石列入「文人畫家」，有些人不以為然，那是從狹窄的角度看文人畫。齊白石作畫較放，他在畫上所題的詩也是較「放」的，這與他的性格以及出身有關，他的出身形成他的性格，他的性格導致他作品的風格，但從他的作品中我們是可以感受到那濃烈的文人氣質。如果他僅僅是寫蝦，即使到了出神入化的地步，那充其量祇是一名巧匠，是寫蝦的巧匠而已，沾不上半點文人畫的關係。齊白石並非如此，他是走進文人畫的境地去，在那裏浸淫了長長一個時期，然後我們便見到一位國畫大師的誕生。

這便說明一點，如果你想真正地成為國畫大師，你必須在文人

畫的境地裏下一番工夫，也就是説，你必須讀書，必須從書本上吸收知識，所讀的書當然不是電機工程這些，而是文、史、哲。特別是哲學範疇的，有哪一位文人畫家，有哪一位中國畫大師沒有研讀過儒、釋、道的？他們必然在「文人畫境地」裏浸過，即是説在哲理上吸收學習過。

齊白石是百歲人瑞，他一生孜孜不倦於詩、書、畫、金石的學習，這比一些所謂文人畫家更像文人了。從木匠到畫匠，後半生在「文人畫境地」裏不斷吸收琢磨，成就了一位具強烈個人風格的國畫大師。

潘天壽的情況又如何呢？他走的道路與齊白石剛好相反。潘先生生於一個農村知識分子家裏，在浙江第一師範學校就讀，之後在上海美專等藝術專科學校及杭州藝術學院等擔任過教授、系主任等職，這期間，他與黃賓虹、吳昌碩兩位亦師亦友，他寫過《中國繪畫史》，寫過不少畫論。他的一生與中國畫不離不棄、「白頭到老」。他是以知識分子身分進入「畫境」的。

我是不能同意那位畫評朋友「潘天壽於文人畫裏等於零」的説法的。然而，這位朋友又是一位見多識廣的畫評人，他怎麼會對潘天壽説出這樣的「評價」呢？是不是潘天壽的作品容易令人產生「誤解」？

潘天壽所處的年代，是文人畫被視為衰落、低迷、整個中國畫畫壇受西方美學衝擊的年代，對中國畫家來説，是一個「苦悶的年代」。潘天壽卻沒有放棄，他在繼承文人畫優良傳統的同時，也探索新的出路，他的線條強調一個「辣」字，很少皴的，所以少了一般文人畫的渲染甜麗（弄得不好是甜俗習氣）。他構圖求險，不落俗套，破險而出，往往帶給觀賞者陣陣驚喜，譬如他用老辣如鑄鐵的線在畫面中間勾勒出一塊大石，佔去了大半個畫面，然後在大石

的左上角畫上一隻貓。在傳統文人畫裏很少作這樣的構圖的，即使是八大山人，他在描寫的對象上雖然作出不少「變調」，如人們津津樂道的「鳥」——一雙眼朝天，象徵不屑一顧，帶着高傲，但依然僅在描寫對象本身造型上下工夫而已。

看吳冠中的畫，有些構圖往往使筆者想起潘天壽，都是破險而來，吳冠中也喜歡在畫面中間部分放「空」，把一些房舍、樹木「壓」在畫面的下方或「堆積」在畫面上方，這種處理可以產生強烈的比對效果。（大對小，空對實，黑對白，濃對淡，筆寫對墨潑……我稱之為陰陽對比。）

潘天壽這種不是傳統文人畫的寫法，其實是可以理解的，他企圖用「橫霸」之氣突破文人畫的悶局——要有所突破與發展才能讓一個流派生生不息地發展下去，我以為潘天壽是用心良苦，以致他這種苦心被放在「於文人畫等於零」的誤解上。

潘天壽是為了使文人畫能得到延續、發揚，遂有這種破格而來的表現方法，他在《聽天閣畫談隨筆》裏，說得清楚明白：

> 繪畫往往在背戾無理中而有至理，僻怪險絕中而有至情，如詩中玉川子（盧仝），長爪郎（李賀）是也，近時吾未見人焉。

「無理」中有至理，「險絕」中有至情，這都是矛盾統一，從統一的矛盾中產生美感。我個人認為潘天壽才是真真正正現代文人畫的表表者，他不但繼承，更重要的是開展了新路，這才能讓文人畫「筆墨隨時代轉」地發揚下去。

齊白石從一名畫家進入文人畫境並浸淫此境，然後成為大家；潘天壽則長期在文人畫裏磨練遊走，然後更上層樓地成為大家。我們從這兩位大畫家身上可以體會到一點：要真正成為卓越有成的中國畫大師，必須在「文人畫境地」裏經歷過，受文人畫的洗禮後

才能成大器。文人畫之所以這樣重要，其根本在於它的「中得心源」，一切從心出發，以哲學為依歸。

潘天壽與齊白石俱是詩、書、畫、印皆精到的畫家，這四點也正是文人畫的特性；可不是把詩、書、畫、印同放在畫幅上便是文人畫。這四點是一種修養，文人畫強調的，是一種學識修養。為甚麼潘天壽的畫不好模仿？其實所有卓越成家的大師，其作品都不好模仿，包括齊白石、傅抱石等，我們所能模仿到的，祇不過是似「行屍走肉」般沒有靈魂的軀殼，所謂徒具形式是也。為甚麼會這樣？這正好說明了，所謂詩、書、畫、印是一種修養。修養又豈能模仿？你模仿齊白石的線條，即使模仿得很形似了，但肯定不會有那反璞歸真與蒼勁的味道，這是修養，不是模仿就模仿得了的。齊白石說：「似我者死，學我者生！」似，是指形似；學，則是學那精神修養。對於潘天壽強骨之氣的「鐵線條」，亦作如是觀。

潘天壽也不是「獨沽一味」地強調「強骨」，「強骨」之同時，也很重視「靜氣」。他說：

> 山水花鳥畫要有靜氣。中國畫既是最靈動的。又是最靜穆的。歷來的文人畫家，都在畫中追求一種超脫的靜美。
>
> 作畫時，須收得住心，沉得住氣。收得住心，則靜；沉得住氣，則練。靜則靜到如老僧之補衲，練則練到如蠶之吐絲，自然得骨趣神韻於筆墨之外。

> （見《潘天壽研究》第二集，
>
> 徐建融〈南宗北畫　意筆工寫〉一文所引。）

如果祇強調「強骨」而忽略了「靜氣」，很容易使畫面變得霸氣；如果側重於墨色渲染，忽略了用筆，則這種追求靜氣又很容易

變得萎頓軟弱，而我們看潘天壽的作品，看到他強骨中透出鮮明的靜氣，這種氣韻生動的靜氣，是把文人畫提升到一個更高層次去，完全擺脫「文人戲筆」的那種弊病。

不落俗套

我們不妨多留意一下齊白石與潘天壽兩位大師的作品，他們即使是寫一般題材，但在畫面結構上都展現出新意。

這種不落俗套的表現，正是體現出他們的文化底蘊。

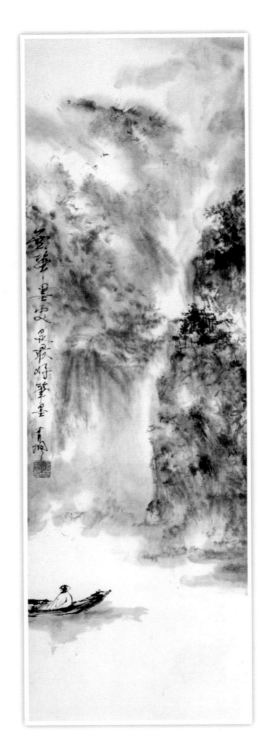

筆者寫本圖，是想體
會這句說話 ——「無
筆墨處是最好筆墨！」

靜美：文人畫的至境追求
—— 看吳冠中與賈又福的作品

　　文人畫打從開始，追求的就是靜美。假如文人畫放棄了靜美，那就等於離棄了本質，「文人畫」三字便無從談起。在文人畫靜美的大前題下，歸隱意識是其中一個重要內容。

　　很多人讚誦唐代詩人劉禹錫的《陋室銘》。似乎在眾多的讚美中，少有人點出《陋室銘》其實是典型的歸隱美學：

　　　　山不在高，有仙則名，水不在深，有龍則靈。斯是陋室，唯吾德馨。苔痕上階綠，草色入簾青。談笑有鴻儒，往來無白丁。可以調素琴，閱金經。無絲竹之亂耳，無案牘之勞形。南陽諸葛廬，西蜀子雲亭。孔子云：「何陋之有？」

　　這樣的「陋室」，簡直就是天下間文人夢寐以求的「夢中情人」了！它不在乎甚麼大氣派，不要牡丹的富貴氣，「苔痕上階綠，草色入簾青」就夠了！這種歸隱的靜美，本來就是文人畫的靈魂精要所在！

　　現在文人畫的美學思路，首先便得剔除那種「不過逸筆草草」的遊戲心態。文人畫不是文人的遊戲之作，文人畫該有自己嚴肅認真的一面。

如果我們今天依然兜兜轉轉、反反覆覆地在詩、書、畫、印去論文人畫，結果，論的還是「古代文人畫」吧？要探索現代文人畫的美學思路，看來首先便得躍出所謂詩、書、畫、印四者結合的範疇，撇去一些形式而直取心源，把文人畫的靜美本質作進一步結合現代生活的推敲。

吳冠中與賈又福，兩者的取經道路不同，卻能夠為現代文人畫找出美學出路，他們最根本的一點，是靈魂深處是中國的，中國文化土壤，中國人文精神，中國文人氣質，那就「本是同根生」！

說吳冠中的作品是「現代文人畫」，相信有不少人會不表贊同，甚至詫異於「怎麼有這個看法？」

吳冠中早期的油畫已寫得很好，那些油畫還隱隱然透出一份靜美。其實他赴法國留學之前，在杭州藝術專科學校跟隨潘天壽先生浸淫過國畫。吳冠中說過這樣一句話：「潘師個人重獨創性，但他教學中主張臨摹入手。我們大量臨摹石濤、石溪、弘仁、八大、板橋及元四家的作品，就是四王的東西，也經常地臨臨。」如果吳冠中不是經過法國一段留學日子而吸收了西方技巧，我相信他在「中國畫壇」那些線條與色彩處理不會是這樣的，他完全不去理會甚麼皴法，連西方着重的光影也抽離了，用色塊作抽象的處理；他強烈地運用線條與色彩，但他「點、線、面」的組合卻能提煉出靜美，而且像中醫強調的「氣」那樣，貫徹在畫面裏而顯得氣韻生動。這是非凡成就。這一點，筆者以為是與潘天壽殊途同歸，重要的是兩者作品俱能表現出文人畫所追求的靜美。

吳冠中簡潔洗練地運用「點、線、面」，這與傳統文人畫強調的「簡約」是一致的。我們超越表象來看，便可以看出吳冠中的一些作品在技巧運用以及他表達的內容，都是不脫文人畫的精神境地。

吳冠中自己對「文人畫」又有怎麼個看法？他在〈是非得失文人畫〉一文裏說：

從某個角度看，西方現代派繪畫對性靈的探索與中國文人畫對意境的追求是異曲同工。表達自我的作品不易理解，倒往往易於誤解和曲解，「逸筆草草」引來「潦潦草草」，繆種流傳，贋品泛濫，廁所裏的庸俗塗抹也往往冒充馬蒂斯的風格。西方現代繪畫強調造型特色，強調視覺形象，一度排斥繪畫中的文學因素，「文學性繪畫」是貶詞，是對繪畫中追求文學情趣的譏諷。但實質上祇能是排斥那種膚淺的、表面的文學語言對繪畫特性的干擾，而繪畫自身，畢竟是作者對性靈的表露，其間不僅涵蘊着文學，更牽連着哲理。大象無形啊，老子與莊子啊、禪啊，早已成了東西方現代畫家們時髦的口頭語。文人畫窺探了脫俗的藝術領域，其發現之功不可磨滅，在這同一領域中如今倒是住滿了西方現代派藝術，他們財大氣粗，熱鬧得很！

（見《吳冠中文集》）

吳冠中深深知道文人畫的精髓所在，他反對的是那些膚淺的、沒有內涵、「潦潦草草」便叫文人畫的所謂文人畫。中國文人畫影響了西方現代藝術，當我們一頭栽進莫奈、馬蒂斯懷抱的同時，是不是可以抬頭看看：「啊，原來他們吸飲的是『中國牌牛奶』。」筆者這樣說，亦不是「中華民族文化光輝燦爛的自戀」，祇是想說明一點：「我們自己的文人畫傳統，有很多寶貴的資源讓我們去發掘學習！」更進一步想說明：這些珍貴的傳統，到了今天並不是「行人止步」，而是可以向前作更深層次的探索，從而使文人畫發揚光大。

吳冠中在這篇〈是非得失文人畫〉裏，其實也十分明白簡潔地指出了「現代文人畫」應走的道路。他說：

　　　　文人畫必須吸取西方的營養，改良品種，從單一偏文學思維的傾向擴展到雕塑、建築等現代造型空間去。年輕一代的畫家大都已兼學東方與西方，在東西方的比較中尋找自己的路，但文人畫的人文精髓及其對藝術高格調的探求決不會就此告終，相反，還將不斷發揚，並將是世界性的發揚。

　　吳冠中重點地指出兩點：一、向西方藝術借鑒擴大思維；二、要認真地探索文人畫本身的人文精髓及格調。這是縱橫結合，古今結合，借鑒是媒介、是手段，真正的目的與主旨還是放在文人畫本身的本質上。這一點是重要的。他更認為：文人畫不但不會告終，還將會是世界性的發揚！

　　這也是筆者對現代文人畫美學思路的一個重要方向。我很認同吳先生的看法。筆者想補充一點：現代文人畫除了橫切面的借鑒西方，與「直取心源」地探討人文本質之外，還有一點是重要的，就是結合現代生活，把傳統的哲思融入現代人的心境去。

　　我寫罷「吳冠中是現代文人畫家」一節後，心裏仍不太「踏實」，於是請教饒宗頤教授，為了不出現一廂情願的「引導」，我不作任何「引話」，祇問饒教授一句：「請您告訴我，在您心目中吳冠中是不是現代文人畫家？」饒宗頤前輩沉思了兩分鐘後，劈頭第一句便說：「吳冠中絕對是現代文人畫家！」然後他特別指出吳冠中作品中有那一份文人畫所追求的靜美。（我與饒教授的談話在2001年2月饒公寓所附近的跑馬地英皇駿景酒店咖啡室進行。）

　　賈又福的《談畫錄》，充滿莊禪學問，他早已把這些哲思融入自已的畫圖裏，也可以説是他作品的指導思想，而這正是文人畫所

筆者深受楊善深老師的「人
品」、「畫品」影響。

常獲得饒宗頤教授指導，銘感於心。

吸取的「營養」。賈又福在本着傳統文人畫精神的同時，也發展了文人畫，所以，他的「知黑守白」，與傳統的「知白守黑」是反其道而行之，但卻殊途同歸，效果仍然能夠表現出那份靜美。他的「以動求靜」更是大膽嘗試，這嘗試也正好表現他的現代精神。

賈又福在〈破執者悟，返法者迷〉一文也充分地談到這些寫畫心得：

> 靜觀，首先內觀，所謂澄懷觀道，不澄懷，心中不靜，不排除雜念、妄念，心中不明潔。胸懷要明靜透徹，就要空，空掉一切成見、成法（常規），然後才有可能有效的觀照。但悟到了的，又不能僵化固止，不斷的空，不斷的悟，更新變化，層出不窮。……

賈又福以太行山作「道場」，修的是「萬物靜觀皆自得」的老莊哲學。文人畫講求的也還是這份「靜觀」，心境澄明，「心無所住」的空淨之後，才能「靜觀」。「破執者悟，返法者迷」這句話，也可以說是現代文人畫的「推動力」。

《莊子‧達生》裏所寫的一個故事，對文人畫有所啟悟，其為：

> 紀渻子為王養鬥雞。十日而問：「雞已乎？」曰：「未也，方虛憍而恃氣。」（驕矜而自滿。）

> 十日又問，曰：「未也，猶應嚮景。」（仍未能擺脫其他雞的影響。）

> 十日又問，曰：「未也，猶疾視而盛氣！」（仍未可，牠東張西望，心神不定，浮躁！）

> 十日又問，曰：「幾矣，雞雖有鳴者，已無變矣，望之似木雞矣，其德全矣，異雞無敢應者，反走矣！」

最後「呆若木雞」，反而其德全矣，其他雞不但不敢欺侮之，

反而避走！這裏讓我們得到一個很好啟發，文人畫的至境，是靜美；到了所謂似「木雞」的時候，那就充分發揮了靜美的極致！——文人畫到了這一境地，「幾矣，其德全矣！」

過去的文人畫，現代的文人畫，以及將來的文人畫，必然地守着「靜美」兩字，靜美是文人畫的至境。離開了靜美，文人畫便不成其為文人畫，過去如此，現在如此，將來亦然。

上圖是吳冠中的著名畫作 ——《雙燕》，那份靜美，真是到了至境。

下圖是賈又福的作品。他的「黑蓋白」同樣地透出那份靜美。

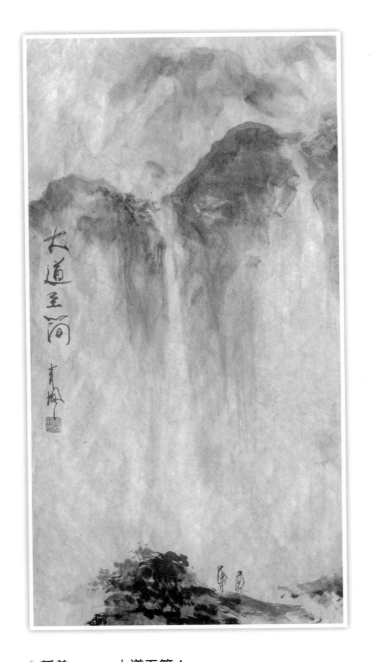

▍靜美，──大道至簡！

這是筆者今生今世對文人畫研習的最大收穫。

附錄

透溢清涼
——《楊善深的藝術世界》序

盧延光

（國家一級美術師／前廣州藝術博物院院長）

十九、二十世紀的中國，是一個風起雲湧、激盪起伏、多災多難的中國。從八十年的亂世，直至鄧小平的開放改革始得的安定，開始進入平穩，開始於國泰民安。我們發現了一種深藏法則：天崩地裂之際，往往出一些藝文大家，此其一；從跌盪轉為安定的大環境，恰在其中而沒有夭折的藝術家，與時代悲歡沉浮，走完了從下跌與上升的過程，經過大磨礪，為少數的幾個人物才恰好立得起。早一步與遲一步都不行，其年齡段在一九零幾年至一九一幾年之間，經過天翻地覆，更要進入開放改革。至於為甚麼不遲不早會出現這幾個人，還是可以研究的神秘課題。

粵港兩地嶺南畫派趙少昂、關山月、黎雄才、楊善深四大家，其年壽都恰好等到世紀末的開放改革，特別是國內的大規模發展、建設，以及隨之而來的文化興盛和建博物館熱潮。早一點出生，早

一點「走了」都不能成事。時代，偏偏定位在這四個全國無可爭議的大家身上，這也是歷史的古怪和不以人們的意志為轉移。此期間，又是我恰好接手為這四位老人立館，與他們交往，觀察、注視他們為人處事的細緻舉止、言詞談吐，不得不仰慕與敬服，正如青楓兄所說的：「說到底最重要的就是『人格』。」四位大家總有過人之處，這集中在人格。文化的最後成果為人格，千古不易。

青楓兄是楊善深的春風畫會一位重要的有重量感的學生。他的畫好、文妙，更對老師亦步亦趨，忠誠、義孝突顯了對師道尊嚴古文化的承繼。師生之間的和諧，從善深與青楓兩人之間及其他師生的故事，你可在此書裏找到許多生動而愉悅的例子。在香港從他們師生間的問學、授課、交往，還保留着私塾的影子，在這個楊門私塾裏，充盈着厚厚的相互關愛，父子、兄弟之間的情誼而令人相當溫暖。香港這一塊神奇的土地，還珍重地保留着這一有人類以來的綿長的溫情脈脈的中華老傳統，頗值得令人回味。而大陸，在激進主義的斫削下，人與人，師與生，父與子這種有溫度的脈脈，曾經被統統斬斷。一個令世界無不震動的小悅悅事件，其相當的冰冷酷烈，倒讓那些激進的「革命者」反思，身處其境的我們這一輩同樣脫不了關係，隨大流的我，同樣內心被指責，每一個人能不反思嗎？

盧延光先生不僅畫作甚豐，且文筆優雅。

青楓兄是個有頭腦有思想智慧型的藝術家，文筆和文理反映出他是個勤奮的悅讀者，博學而多聞。他對老師的研究非常深入與細緻，書中對老師每一畫、每一型、每一筆、每一色的描寫，貫穿了他的個人的學問、學養以及思想深度、維度，都是值得我敬佩的。今天《楊善深的藝術世界》這本書的問世，集中了青楓對老師的所有的愛，集中了他對問學、解惑、求知、尋覓、發現的諸多元素的取向與深度、高度，由此也完善了自己。

　　青楓，顧名思義乃青蔥的楓木，秋天之物，已有涼意，其人其文「透溢清涼」。青楓的默默耕耘和無功利心的寫作，其實是一種「傻呆」，而文化的本質也是由許多人的傻勁而積成，因此而溫暖人間與別人。面對青楓，我投以十分的敬意。

　　是為序。

香港報業星光燦爛的年代
——《香港傳媒五十年》序

陳萬雄

（饒宗頤文化館名譽館長）

青楓兄囑為此書作序，我可不像過往幾本著作那樣欣然應命，這次，內心頗存猶豫。本人雖然從事幾十年出版，廣義上也是傳媒中人，但祇專業於圖書出版，與其他媒體無涉。對青楓兄書中提到的，主要是報刊生涯的行業瞭解甚少，對內聞所及更無所知，豈敢胡語妄言。與青楓兄雖屬同齡，他出道社會，比我早近二十年。這近二十年，正是我從中學起的求學階段。他年紀輕輕已然廁身報刊傳媒界。書中所記述五十年中的前二十年，我一直是讀者的身分，站在外面，青楓是內裏人。讀其書稿，在私，是他的早年生涯；在公，是上世紀六、七十年代的報刊界內聞，我才有所瞭解，多增見聞。局外人一窺內聞，挺有趣味！

青楓兄與我是同鄉、少年同學。他自報界退休後，我們也曾做過同事，加上同齡，交誼匪淺。由總角之交到如今，逾六十年矣。其間，青壯年時代，睽違逾十五年，正是青楓兄入報界由「紅

褲子」到擔綱正角的時期。我比他幸運，雖說經過造次顛沛，最少仍能持續升學，繼續進修。他的青少年學徒經歷，我們那一輩，那個年代，很普遍。能升學進修的是少數，能進大學的，更屬少數之少數。青楓兄以低學歷，竟選擇最艱難的文字工作，成才不易之道路，莫非天性、天賦使然？書中所見，又是一個勵志的故事。皇天不負有心人，天道酬勤，青楓兄經過艱苦鍛煉，終成為香港傳媒界的知名人物，也磨練出獨樹一幟的文筆。青楓兄與我雖工作不同，背景有別，但算是同屬文化傳媒中人。我倆有同鄉、同學、同事、同道、同齡的「五同」之雅。在世緣，屬罕遇了，那麼這篇序就不能不寫，何況這還是他「人生路」的紀念之作。

青楓兄經歷的「傳媒五十年」，尤其是從上世紀六十年代至九十年代末的四十年，對香港社會發展與傳媒生態有所瞭解的，都曉得這四十年正是香港報業最興盛、屬媒體居於社會主導性位置的年代。其時，報刊的出版，百花齊放，五光十色，雖說良莠不齊，到底是香港報界星光燦爛的年代。我們這一代人，雖或取徑不同，薰陶感染不一，但不可否定的是，我們都深受報業傳媒的影響，是雅是俗，是好是壞。這是香港文化和社會發展歷史中的重要一頁。本人對這段報業歷史，尚欠缺完整的研究。至於陸續見有回憶和記述的出版，都很重要，很具歷史資料價值。青楓兄以其樸素、輕鬆而生動的筆觸，訴說報壇舊事，相信對於如我同輩之局外人，或年輕輩之喜歡如煙而未散的往事者，都是一本很可讀的著作。

青楓兄寫成此著，本人借光，再憶世緣逸事，何樂逾此！

陳萬雄博士近年大著《三國傳真》

青出於藍　楓紅於火
——《空心靈雨》畫冊序

劉修婉

是日，四月廿八日午茶，青楓先生告知，將與女兒，五月底於妙法寺舉行中西畫作聯展。妙法寺住持大和尚特賜題「空山靈雨」，以為畫展之名。

我即時恭賀，讚嘆再三！

是晚十時，慣例開始我的夜場。想起午茶所說畫展，心，開始慣例地羨慕他人；手，開始慣例地茫然找書。

怪哉！閒書滿櫃滿床頭。只是隨意，居然抽出這麼一冊；只是隨意，居然翻開這麼一頁！

最初純是隨意瀏覽，剎那即已驚嘆稱奇。當即拿出手機，幾乎整段抄下！

湯顯祖，明代傳奇戲劇名家，為文論「奇」：

> 天下文章所以有生氣者，全在奇士。士奇則心靈，心靈則飛動……自然靈氣，恍惚而來，不思而至……莫可名

狀……。略施數筆，形象宛然……。故夫筆墨小技，可以入神而證聖，自非通人，誰與解此？……或長河巨浪，洶湧崩屋，或流水孤村，寒鴉古木，或嵐煙草樹，蒼狗白雲……。凡天地間奇偉靈異，高朗古宕之氣，猶及見於斯篇，神矣化矣！

也真個「神矣化矣」！這大段話，如此這般，蹦到眼前，彷彿專為解我適才之迷思！

古往今來，山水畫家，不正皆以「筆墨小技」，渲染「長河巨浪，流水孤村，嵐煙草樹，蒼狗白雲」，力求藉此摩寫「天地間奇偉靈異，高朗古宕之氣！」

青楓先生之文之畫，雖未可比擬於古今奇士大師。

然其獨特之處，在於兼善文字、書畫與佛學。一身而兼三能，自是享譽香江。

而其「文中畫意，畫中禪機」，更令其文其畫，別具一格。

讀其文，深入淺出，鏗然怡然，如空山人語，幽谷迴響。

觀其畫，濃渲淡染，潸然濛然，誠空山靈雨，層巒凝翠。

一身而兼三能，已屬難能可貴！

一門而兼二能，更是難能可貴！

愛女作為專業人士，同樣兼善文字與畫藝。

所不同者，父女一中一西，一為水墨國畫，一為油彩西畫。

乍聽父女合展，我即脫口而讚：好一組合！中西合璧！

待看天娜小姐油畫大作，那火辣辣、十足抽象派的畫風，頓覺眼前一新！卻又不知為何，直覺一見如故！

一抹綠如藍，橫貫畫面，似春水東流，亘望無涯。

綠如藍之上，姹紫嫣紅，似沿岸繁花，點綴相隨。

啊！那不正是「日出江花紅勝火，春來江水綠如藍」的大潑彩！

大團小簇的桔黃艷紅，肆意伸向淡青湛藍。尚有點綴其間，若隱而若現的，幾筆寥落蒼黑，數抹飄渺虛白。

　　啊！那不正是「遠上寒山石徑斜，白雲生處有人家；停車坐愛楓林晚，霜葉紅於二月花」的大寫意！

　　也是中西合璧，又一組合：優雅的唐詩，為潑辣的西畫，配上低吟淺唱的畫外音！

　　啊！明天，要請問主人，是否允許我，擅自作這另類註解。

　　但此刻，這雙璧相輝，令我眼前，止不住的字句閃爍，爭相闖到筆下⋯⋯

　　雙璧相輝，正宜入聯。為求得好字句好意境，我借現代科技，縱身飛入寶山。一下偷來白居易名句：

「青出於藍，復增華於風雅。」

　　好得不能再好的現成上聯——父女聯展，青出於藍；香江藝壇，風雅增華！

　　即時續貂下聯，以賀青楓先生：

青出於藍　　復增華於風雅

楓紅於火　　猶潑彩於翠微

　　書畢踱步窗前，星光幽微，天地混沌，竟又是一幅「嵐煙草樹」巨畫：

　　遠處蜿蜒峰巒，健筆飽沾墨彩，倚天劃地揮就，一脈翠微山色。

　　近處朦朧樹影，倚和颶風之韻，霑洽宿雨之澤，渲染着空山靈雨之新篇！

<div align="right">2016 年 4 月 28 日晚撰寫</div>

陳天娜作品 ——《淡月》

豫章故郡，洪都新府。星分翼軫，地接衡廬。襟三江而帶五湖，控蠻荊而引甌越。物華天寶，龍光射牛斗之墟；人傑地靈，徐孺下陳蕃之榻。雄州霧列，俊彩星馳。臺隍枕夷夏之交，賓主盡東南之美。都督閻公之雅望，棨戟遙臨；宇文新州之懿範，襜帷暫駐。十旬休假，勝友如雲；千里逢迎，高朋滿座。騰蛟起鳳，孟學士之詞宗；紫電青霜，王將軍之武庫。家君作宰，路出名區；童子何知，躬逢勝餞。

時維九月，序屬三秋。潦水盡而寒潭清，煙光凝而暮山紫。儼驂騑於上路，訪風景於崇阿。臨帝子之長洲，得天人之舊館。層巒聳翠，上出重霄；飛閣流丹，下臨無地。鶴汀鳧渚，窮島嶼之縈迴；桂殿蘭宮，即岡巒之體勢。披繡闥，俯雕甍，山原曠其盈視，川澤紆其駭矚。閭閻撲地，鐘鳴鼎食之家；舸艦彌津，青雀黃龍之舳。雲銷雨霽，彩徹區明。落霞與孤鶩齊飛，秋水共長天一色。漁舟唱晚，響窮彭蠡之濱；雁陣驚寒，聲斷衡陽之浦。

遙襟甫暢，逸興遄飛。爽籟發而清風生，纖歌凝而白雲遏。睢園綠竹，氣凌彭澤之樽；鄴水朱華，光照臨川之筆。四美具，二難并。窮睇眄於中天，極娛遊於暇日。天高地迥，覺宇宙之無窮；興盡悲來，識盈虛之有數。望長安於日下，目吳會於雲間。地勢極而南溟深，天柱高而北辰遠。關山難越，誰悲失路之人；萍水相逢，盡是他鄉之客。懷帝閽而不見，奉宣室以何年。

嗟乎！時運不齊，命途多舛。馮唐易老，李廣難封。屈賈誼於長沙，非無聖主；竄梁鴻於海曲，豈乏明時。所賴君子見機，達人知命。老當益壯，寧移白首之心；窮且益堅，不墜青雲之志。酌貪泉而覺爽，處涸轍以猶歡。北海雖賒，扶搖可接；東隅已逝，桑榆非晚。孟嘗高潔，空餘報國之情；阮籍猖狂，豈效窮途之哭！

勃，三尺微命，一介書生。無路請纓，等終軍之弱冠；有懷投筆，慕宗愨之長風。舍簪笏於百齡，奉晨昏於萬里。非謝家之寶樹，接孟氏之芳鄰。他日趨庭，叨陪鯉對；今茲捧袂，喜託龍門。楊意不逢，撫凌雲而自惜；鍾期既遇，奏流水以何慚？

嗚呼！勝地不常，盛筵難再；蘭亭已矣，梓澤丘墟。臨別贈言，幸承恩於偉餞；登高作賦，是所望於群公。敢竭鄙懷，恭疏短引；一言均賦，四韻俱成。請灑潘江，各傾陸海云爾：

滕王高閣臨江渚，佩玉鳴鸞罷歌舞。畫棟朝飛南浦雲，珠簾暮捲西山雨。閒雲潭影日悠悠，物換星移幾度秋。閣中帝子今何在？檻外長江空自流。

劉修婉女史書法 ——《滕王閣序》

「書畫展」場面熱鬧

記者茵茵

　　妙法寺的文化活動，繼佛誕書畫展後，緊接的展覽是陳青楓陳天娜父女中西畫聯展。

　　這個聯展，既是兩代人的匯聚，也是中西文化的融合，同樣教人注目的，是這對父女的作品儘管一中一西，但最後都同在一個「心象」的境界中匯合。

　　這倒是較特別的，因此，參觀者在觀摩之餘，也作出了比較——兩種作品心意的比較。

　　妙法寺住持修智大和尚不但題寫了「空心靈雨」四字，也同時是主禮嘉賓，他在講話中特別強調了「戴着有色眼鏡看畫」的問題，可以說是借畫而講述了我們對待事物的態度，的確，如果我們帶着有色眼鏡（太陽鏡）來看畫作的話，這畫面是帶着暗黑的，並不是原來的樣子，看世間的萬事萬物亦如是。

　　有畫友問曰：「修智大和尚講話，平易近人，和顏悅色，平時講經是不是這樣的呢？」

　　講經又何須板起臉孔，都是這樣，做人都是這樣的好！

　　擔任主禮嘉賓的，還有立法會議員馬逢國先生。他提前大半小時便到了，趁着未開始，修智大和尚還親自陪同馬議員到蓮花大殿

| 陳天娜致開幕辭

參觀。李國強先生近日忙於他主策的一個大型展覽,他是香港各界文化促進會理事長,這天,也難得抽出空檔擔任主禮,他是文化界的有心人,與另一位主禮嘉賓 —— 陳萬雄先生,都是十年如一日地關注香港文化。

這次書畫展,不但有多個畫會的畫友出席,且多家文化機構的主策人也來了,包括聯合出版集團副總裁吳靜怡女士、新雅出版社總經理尹惠玲小姐以及三聯書店副總經理詹伶俐女士等多位,歡聚一堂,熱熱鬧鬧。文化活動就該這樣熱鬧吧,這是生活態度。

陳青楓(原名陳志城)致送紀念品,他說送得不亦樂乎:「送禮與朋友,是一樁很愉快的賞心樂事!」他特別寫了一幅小品送給劉修婉女士,多謝她如此認真而又文采飛揚地寫了一篇序。

陳天娜(原名陳詩詠)代表她父親 —— 青楓及她自己,讀了

一篇致謝辭，她事後說：「不敢隨便亂說呀，都是我的長輩，前一晚寫好講辭。」

認真是好的，也是應該的。

晶報甲子紀念冊

這次書畫展還有一則小插曲，陳青楓說：「這小插曲就好像立法會的臨時動議！」甚麼來着？原來是「晶報甲子紀念冊」的致送。這與今次活動有關係嗎？——有！都是一項很讓文化中人，特別是報界中人關注的活動，正如陳萬雄在接受這紀念冊時說：「我雖然不是晶報中人，但我都是自小就睇晶報的！可以說是睇晶報長大呀！」

成長過程，各有不同，但陳青楓與另兩位致送者——陳思國、吳在城，都是上世紀六十年代初期同期進入晶報工作的，當年大家都是十六、七歲。由這三位「晶報第二代」送出這本紀念冊，頗有意思。——也許在這裏不妨多說一句：「原本這紀念冊是為了紀念晶報創辦迄今六十年的一本同人懷念本子，但因為內容實在豐富，更可成為香港報業史一頁難得的紀錄，出版之後，十分搶手，真是始料不及！」——不過，正如陳青楓說：「我們是想告訴大家，當年晶報，特別是社長、總編輯陳霞子先生，培養出不少人才，晶報之所以『關門』，是時代使然！」

（原刊《妙法》第 72 期，2016 年 7 月）

陳青楓向修智法師贈送「慈悲喜捨」四字

陳青楓向陳萬雄贈送畫作

馬逢國議員接受兩位「晶報人」贈書
（前者吳在城，後者陳思國）

陳青楓向劉修婉贈送畫作

後記

半個世紀以來，都在從事文化工作。

寫文，寫畫，是我的終生事業，不以為苦，大抵是興趣使然。

興之所至，寫到停不了手。我這本《畫與道》，大部分內容是原刊於《香港佛教》月刊，它是香港佛教聯合會的「官方刊物」。這個平台十分難得，它充分地讓我自由抒寫，已十年了，從不干預——一個寫作人能有這樣好的寫作土壤，怎會不倍加珍惜！所以我對編輯冼金璉女士說，我寫了幾十年稿，從沒有像寫這個專欄那樣，文章一改再改，畫作一換再換，然後才交上，並且由攝影師朋友李志榮拍攝畫作，盡量做好圖片的傳真度。

《畫與道》一書文章與畫作的結集，自己也是經過篩選再篩選的——難為了本書的責任編輯朱卓詠小姐與書籍設計師陳朗思小姐；感謝三聯總編輯周建華博士與本書策劃編輯梁偉基博士，兩位大兄周全關注。

「小學同學」陳萬雄博士、曾與我共事過的李家駒博士，他倆分別是前任及現任的香港出版總會會長，兩位大忙人可二話不說便答允為本書寫序，請讓我再說一句：「無言感激！」

在這個時間出版本書，是希望趕及 2022 年 11 月 4 日在我的

書畫個展上一併作新書首發。

這次無論是出版還是策劃展覽，都得到各方友好全力支持，這可給我感受到：「不要以為自己好了不起，如果沒有朋友的幫忙，甚麼事情也做不好！」

——咦，這句話似曾相識！……對，記起了，我在二十年前辦「敦煌慈善之夜」的籌款活動，也正是得到各方友好的大力支持，也因此而使我悟想到這一句話。

請讓我在這裏，再一次多謝大家！

陳青楓

2022 年 9 月 1 日

策劃編輯　梁偉基

責任編輯　朱卓詠

書籍設計　陳朗思

書　　名　畫與道

著　　者　陳青楓

出　　版　三聯書店（香港）有限公司

　　　　　香港北角英皇道 499 號北角工業大廈 20 樓

香港發行　香港聯合書刊物流有限公司

　　　　　香港新界荃灣德士古道 220-248 號 16 樓

印　　刷　中華商務彩色印刷有限公司

　　　　　香港新界大埔汀麗路 36 號 14 字樓

版　　次　2022 年 10 月香港第一版第一次印刷

規　　格　16 開 (165 × 222 mm) 224 面

國際書號　ISBN 978-962-04-5075-4

© 2022 三聯書店（香港）有限公司

Published & Printed in Hong Kong